目宿
Fisfisa Media

化得化在 島嶼寫作

他們在島嶼寫作

｜編者　目宿媒體・王耿瑜　｜圖片編輯・美術設計　黃寶琴　｜印刷　崎威彩藝　｜內文、書衣用紙　大亞紙業｜
｜定價　280元　｜ ISBN 978-986-87112-0-4 ｜ 2012年2月二版二刷　版權所有，翻印必究
｜出版者　行人文化實驗室　｜發行人　廖美立　｜地址　10049台北市北平東路20號10樓　｜電話 (02) 2395-8665 ｜傳真 (02) 2395-8579
｜郵政劃撥 50137426 ｜ http://flaneur.tw ｜總經銷　大和書報圖書股份有限公司　｜電話　(02) 8990-2588

國家圖書館出版品預行編目(CIP)資料

他們在島嶼寫作 / 目宿媒體・王耿瑜編. -- 初版. -- 臺北市：
行人文化實驗室, 2011.04
　　面；　公分
ISBN 978-986-87112-0-4(平裝)

1.紀錄片 2.作家 3.影評

987.81　　100004924

夢想與文學歷史記憶——「他們在島嶼寫作」

童子賢 ｜ 出品人

「他們在島嶼寫作」以六部紀錄片來介紹台灣文學家的成就與寫作故事，我們希望紀錄片的光影、聲音、訪談呈現豐富的表情，能夠在文學書籍以外傳達更多的訊息，介紹台灣傲人的文學歷史，而且希望故事能講得精彩，足以傳世。

拍攝知名文學家(周夢蝶、余光中、鄭愁予、楊牧、王文興、林海音)的紀錄片，具備高度的挑戰，是艱辛的創作過程。我們團隊的導演與製作人中，有許多具有寫作背景，他們絞盡腦汁才找出如何以光影、訪談、發掘文學歷史故事的方式，來傳達文學歷史與創作的故事。

請容我引一段卞之琳的詩來陳述想法：

你站在橋上看風景
看風景的人在樓上看你
明月裝飾了你的窗子
你裝飾了別人的夢

—《斷章》，卞之琳，1935年 —

是的，詩人與小說家曾因著他們的夢想而創作，拍攝文學紀錄片則是在圓一個以鏡頭寫文學歷史的夢。我設想我們藉著文學家的夢，打造另一個夢。

台灣社會豐富而匆忙，我們生活，我們工作，我們推動民主化、辦選舉、忙辯論、忙蓋大樓、忙半導體、打棒球、逛書店⋯⋯。因著豐富的內容與匆忙的節奏，我置身島嶼而不覺其小，台灣這個島嶼很深很大呀，我深感島嶼的歷史河流因著縱橫交錯的過往而在此留下斑駁雜亂的切割痕跡，其中複雜而豐美的歷史感覺難以一時道盡。（啊，多像文藝復興先期的翡冷翠！）

我常常驕傲的對自己說：「台灣其實是深邃而豐富的」，然而我也經常困惑與哀傷的對自己說：「台灣可能
匆匆走過而遺忘歷史」，我的心情是疑懼天地變遷、光陰荏苒，而致共同的記憶被沖刷掉，島嶼成為失憶
沒有歷史的地方。

文學記憶是台灣重要的集體記憶的一部份，就像深夜不寐觀看威廉波特少棒比賽，就像無數激情選舉喧
譁，待曲終人散，群眾又冷靜各自返回軌道，這些都是台灣豐富的集體記憶之一部份。

台灣有許多文化現象，尤其在文學創作上。當舊日物質匱乏、人窮志不窮的年代，一群心靈躍動、身世漂
泊而肉體艱苦的人，創作詩、歌、散文、小說而不間斷(傑出的表現把戰鬥文學的政治需索自然而然消解
掉了)，以致傳承到現在，書籍的網路創作欣欣向榮。

這次紀錄片拍攝工作的另一個目的，是追尋時代變遷下的文學歷史，是我們再次向島嶼歷史伸手，以光
影藝術要求返還記憶的溫柔活動。也是補償我個人心裡深層隱晦悲傷的歷史感情：我們在島嶼以鏡頭紀
錄自己的文化活動，我們不會是任文學記憶消失的一群。

(拍攝過程中，我盡量減少干預製作團隊的發展方向，但是我仍主張排除掉已經被時間長河沈澱，情緒
已經平復，泡沫渣滓已經過濾的無益論述，在「缺憾還諸天地」之後，自然呈現動人心弦醇厚芳香可傳世
的作品。我自思自五四以來到縱繼橫移的辯論，或是七○年代關唐引發的文學論戰，其間辯論何其多，
但是可以流傳的派系論述，畢竟不如世代流傳的文學創作動人心弦。)

在閱讀文學歷史間，我也感動於老一代啟發新一代，其間脈絡傳承生生不息的象徵意義十分動人。例
如，剛才舉卞之琳的詩，他是四○年代青年詩人的偶像，然而啟發卞之琳十四歲少年情懷的則是更早期
的詩人冰心。在這之後卞之琳與何其芳的創作精神又自然啟發鄭愁予、楊喚這後一代的創作者。現在，
鄭愁予、楊喚、余光中、楊牧在島嶼寫作散播出去的詩與散文，又感動無數現代讀者與有志創作的人。所
以我還要以鄭愁予《野店》的詩句，向一代代的文學傳承表示讚嘆：

是誰傳下這詩人的行業
黃昏裏掛起一盞燈

— 《野店》‧鄭愁予‧1951年 —

如今紀錄片拍製完成，進入發行階段，我們打算以舉辦盛宴的心情希望獲得同好的參與祝福，像分享美食一般分享文學盛宴，共享拍攝成果。

自企劃以來，耗時已近二年，拍攝剪輯、配音配樂工作人員十足艱辛，導演與製作團隊如春蠶吐絲賣力工作，其間計畫主持人陳傳興與廖美立賢伉儷奉獻心力，凝聚五個導演與團隊，追拍六位文學家在島嶼寫作的故事，大家共同用影像成果來彌補一整代人的文學鄉愁。

而為了能攫取優質畫面，期間廖美立與導演率團隊跟拍余光中，自高雄到南京出生地；追拍楊牧在台北與花蓮的教學、家居生活，再追拍到他在花蓮及西雅圖的宅院書桌前朗誦詩作，並到任教的華盛頓大學追憶創作足跡。導演與團隊也追隨鄭愁予的蹤跡遍及半個地球，自任教的耶魯大學到愛荷華與轟華苓一齊憑弔安格爾於墓園之前，採訪鄭夫人與鄭家兒女並跟拍詩人於落腳的金門島。

我們也感謝小說家王文興與詩人周夢蝶的耐性，他們以寬容的態度讓導演拍下他們的創作與生活細節，並朗讀作品，甚至王文興在台大宿舍苦苦敲桌劃線、修行一般的創作態度都因忽視(隱藏式)攝影機的存在而被紀錄。周夢蝶則以九十二歲之齡老僧入定般入浴、搭公車搭捷運、從容吟詩，不理會攝影機的存在而完成拍攝工作(對近乎隱士生活的他，幾乎被認為這是不可能的任務)。工作團隊因此得以拍攝蒐集到珍貴的文學家教學、創作、旅行、生活的紀錄。

台灣文學創作相當活躍，允為華文世界的翹楚，致名家輩出各自崢嶸挺立，宛若自空中看台灣島嶼的脊梁中央山脈，青翠的中央山脈置身雲海時可見到百岳浮現雲海，有如百鯨迴游大海中，山峰各自聳立，而雲海下則根基一致脈脈相連，群鯨雄踞大海而皆向同一旅程航行。

讓我們紀錄下這美麗的文學歷史，一面向文學家致敬，一面向後代驕傲的訴說他們的文學傳承故事，成就島嶼的共同文學記憶。

光影敘事流轉迴映，投影六位台灣當代文學大師

陳傳興 ｜ 總監製

在紙本閱讀式微, 逐漸被網路媒體取代的時候, 在文學與電影的關係消退近乎不存在的台灣電影年代, 拍攝「他們在島嶼寫作」系列影片, 逆流反向航行令人訝異, 意義何在?這是否又是一個保守的追憶美好年代懷舊姿態表現?那會是什麼樣形式的影片?或許, 大不了, 又是一些喃喃自語, 充滿說不完的話的老套記錄片、建築這類影像薄堤, 擋得住時代大潮?有什麼意義?數位時代、影像書寫、翻譯文字書寫是微光閃爍, 還是餘爐再燃?

文學和電影的關係, 在戰後台灣電影史中始終維持著似有若無的薄弱關係。所謂文藝愛情片一詞, 道盡此地國民電影之偏好, 而李翰祥和胡金銓那年代對於古典文藝的喜愛特質已成絕響, 至就當代作家之作品被改編搬上銀幕, 更是屈指可數, 較著名者有白先勇、張愛玲的作品;而侯孝賢與朱天文合作, 則是另一更富啟迪意義之例。

文學和電影的疏離、稀薄關係和另一個此地特有的現象——劇本(作)荒, 兩者之間是否存有任何深層聯繫, 有待深思。反倒是在主流商業電影機制之外的一些獨立製片卻對作家與其著作發生興趣、關注, 拍攝了長短不一、有關作家的紀錄或傳記類型的影片。「作家身影」系列就是之前集大成者, 最富野心企圖的計畫。

「他們在島嶼寫作」攝製計畫延續這層歷史脈絡, 但是不同的時空、文化、環境、背景, 不同的製作結構和思考模式, 將這個計畫推向一個特殊的分水嶺位置, 六部電影各自呈現, 表達文學與電影在此時此地的獨特樣貌與意義, 文學群峰的六個面向、文學六面體。從製作資金結構角度去觀察, 「他們在島嶼寫作」系列影片卻是截然不同於「作家身影」或其他同類型影片, 「他們在島嶼寫作」系列影片計畫能啟動, 來自於一個善意的文藝贊助。此善意資金提供影片製作在台灣一個前所未有的道路, 在商業製作和公部門輔助之外的新路程。或許, 曾有過一些文化、公益基金會對某些影片或導演, 提供個別點狀的贊助支持, 但並未出現過類似的、具備歷史縱觀的企畫製作。「他們在島嶼寫作」系列影片的贊助者, 和電影產業沒有任何關係, 他純粹從關懷台灣當代文學的歷史記憶保存和延續的意念出發, 不帶任何預設立場, 也無商業企圖。正是出自善意的文藝贊助資金, 這系列影片的製作模式較為獨特, 不同於國內一般的獨立紀錄片生產方式——前製期長, 同時, 對於拍攝傳主的著作、相關文獻的研究、解讀都作更詳盡的準備;製片方和執行的導演、工作團隊密切合作溝通, 提供一個更富彈性、更為自由開放的創作平台, 避開浮光掠影的膚淺、無觀點陷阱。

這系列影片的每位作家，都是台灣當代文學的群峰，著作豐富、龐雜，都是數十年生命耕耘的成果，不可能輕易點數，寥寥數語、點水式白描之不足是可想而知。社會事件式的紀錄片手法、即興與等待事件發生的拍攝方式，顯然地不適用。領航繪圖員預先描繪山脈地貌圖形的必要性，不言可知。前製期工作讓每組影片導演團隊模擬、修正原先的假想，不致浪費資源在拍攝和錄製大量素材。沒有預設藍圖，那將是可怕的夢魘。

定期聚會討論，不僅為了影片製作流程管理更有效率和互動，或說，較溫暖人性化的是凝聚、整合各組拍攝團隊在一個共同合作的分享平台，定期協調討論；如同六位作家在文壇各領風騷，但並不是孤峰獨造，他們彼此之間都有明暗不一、曲折連續或斷裂的山脈、溪谷，串聯成島嶼文學的山脊──中央山脈。「他們在島嶼寫作」系列影片，從六座高峰投影描繪台灣當代文學地理景觀，交錯連綴出廣闊文學地貌；六種光影敘事迴映流轉成文學六面體，交疊六聲部獨白樂劇──可遊，可頌，可問，可嘆，可選擇，可寄。

自我記憶的邀約，很少人能抗拒，即使百般努力去迴避、拒絕。記憶有如影隨形，從生至死不離不分的伴隨者、守夜人。記憶蔓延增生、變貌，或褪色衰減，像呼吸、攝食這類生理生命不可欠缺的行為。記憶的原初動機，是自我保存。記憶的語態模式，獨語，回憶通常以第一人稱開啟獨白倒敘場景。記憶的唯我中心、向上、退縮倒摺特質阻礙記憶開啟。分享記憶的不可能就像集體記憶的神話一樣，都是擬真的假設。第三人稱的傳記書寫，構建他者的記憶，迂迴進出邀約和拒斥。「他們在島嶼寫作」系列影片製作過程中最困難的部分，不是影片的表現形式問題，也非製作技術項目，如何面對他者記憶，創造適度倫理場域轉化記憶獨白的邀約，成為分享的責任。

在經過長達一年，或更長的攝製時間完成影片時，讓人欣慰的不僅是達成影片美學層面的突破，還有每位導演與作家傳主能協商共構出一定的倫理場域，隨著影片攝製進展，彼此之間最早的疏遠、不對稱關係融解產生變化，奇妙的化學效應，雙方走過初期的摸索、嘗試、碰撞後進入某種協同共謀的祕密儀式，電影的魔幻煉金術昇華轉化記憶之石，獨白的記憶岩塊碎裂分解成光影閃爍、四逸流散的語言元素，串流重組成共音記憶劇場。

參與製作「他們在島嶼寫作」系列影片過程中最吸引人的地方，莫過於體驗親身因就短暫的偶然聚合而孕生出如此深刻的人際情感變化，將之寫在光影塵埃上。銀幕上、螢幕中，每個片刻風景後面起伏漂動情感暗流，不是遙遠觀看、隔鏡傾聽作家低語自述昨日之書，也非清冷理智解剖作品字裡行外的意義，記憶邀舞的驚奇與喜悅，在「他們在島嶼寫作」中處處可感。若問這系列影片每位導演，拍攝過程是否是某種學習的旅程，我想，沒人會反對，它確實是某種情感學習的成長之旅。從不對稱的敬畏、仰望角度出發，隔岸遠觀，最後卻能共同參與煉金儀式，這變化能說不大嗎？每次的例行製作會議，導演們熱情洋溢，談論最多的也往往是這層事物變化。

與作家傳主的情感倫理關係變化、影響，並決定每部影片的表達方式、敘述文本。作家的生命歷程、書寫的時間和攝製期時間長度三者交織刻劃出明晰可感的影片情感時間厚度。鏡頭前後，導演與作家之間的倫理張力關係被適度處理表露，不輕忽或掩蓋，讓「他們在島嶼寫作」的文學群峰有明暗起伏的地理風貌，不是平板表象。

「他們在島嶼寫作」攝製時期，正好是數位時代另一個轉捩點，電子書對紙本書的威脅更急劇，網路2.0的社群媒體崛起成為主流。先前的blog退位，被推特、臉書取代；所謂的網路文學時代將臨的末日預言，其實沒那麼正確、真實，傳統書寫的紙本文學和各種電子數位時代書寫，依舊僵持在一個混沌、曖昧不明的矛盾對立關係。拍攝這系列文學大家的傳記影片，在這樣殊異的文化時空背景，會有什麼樣的對應？會有何種意義？是追憶緬懷美好時代，退回到過往？或是將之視為一種新時代對文學大傳統的另類收受詮釋態度表現？「他們在島嶼寫作」系列影片所面對的新影音媒體環境和「作家身影」及同時期的其他類似影片時期的媒體環境徹底不同。更巨量、更具全面滲透(其實是浸透)破壞的網路數位影音環境對這種近乎手工業的小型獨立製片工藝產品會有什麼樣的友善態度或干擾？兩種性質迥異的文化介面彼此間的共容、轉譯狀況和可能性，將決定「他們在島嶼寫作」系列影片在新數位網路世代的流通與收受。社群網路媒體的開放自由共享經濟和掠奪經濟的混淆狀態，欠缺明確規範與規則時期，善意文藝贊助資金支持的「他們在島嶼寫作」系列影片的非商業、工藝型態製作的文化類型影片能否做到擴散流通思想傳播，同時微量製作資本又能得到再生產的可能？

數位環境對「他們在島嶼寫作」系列影片製作的影響，除了流通發行層面外，其實在攝製生產方面也有重大影響。

2009年到2010年歐美電影界興起一股用電子數位影媒取代傳統膠捲的狂潮，有人稱之為數位電影元年。更輕便簡易和價廉的高清攝影機陸續在這幾年出現、迅速改進，達到更優質的影音成果。陸續的有一些具標竿代表意義的好萊塢商業大片也跟進採用。

低價的專業高清攝影機也改變了當前台灣的電影生產狀態。而當佳能（Canon）的全畫幅相機5D Mark II上市，兼具拍攝高清攝影功能，淺焦類電影影像，帶來更大震撼。記憶猶新，幾位導演和工作人員齊聚一起，熱烈把玩、討論這部相機的優缺點，討論拍攝出來的影像色差、收音音感和錄音限制。那真是一個很難得的聚會，不同世代導演聚合在一起，面對新生科技器材，不分彼此相互討論各自影片的未來風格是否能用上這個新事物。「他們在島嶼寫作」系列影片，每部影片或多或少都用上這相機，也有導演全片只用此器材。拍攝時，有些作家很訝異地問：「不是要拍紀錄片？」

輕便的高清數位攝影設備高品質、高感光度、低照明的特質簡化了拍攝程序，降低成本，減少工作時間和提升效率，這些優點確實幫助低成本手工藝製作的獨立製片，獲得更佳成果。新數位攝錄器材硬體的革新不盡然是完全正面，欠缺完整的配套軟體流程和數位環境，有時反倒衍生窒礙，單單是攝錄的格式轉檔問題，嚴重影響到後製時期各階段工作，還有其他軟體流程問題，「他們在島嶼寫作」系列影片各組協力解決目前國內不成熟的數位製作環境衍生出來的問題，整合這些經驗，對以後建構較為合理有效的工作流程，則是另一個意外收穫。

雨地。

林海音

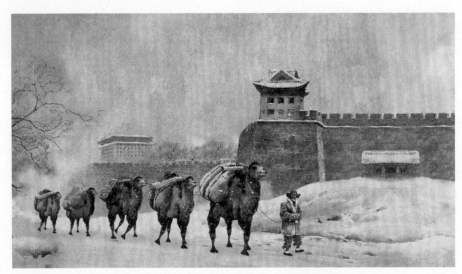

圖片來源：上圖與右頁圖，畫者：關維興，收錄於《城南舊事》，格林文化出版。

}

夏天過去，秋天過去，冬天又來了，駱駝隊又來了，但是童年卻一去不還。冬陽底下學駱駝咀嚼的傻事，我也不會再做了。

可是，我是多麼想念童年住在北京城南的那些景色和人物啊。

選自林海音〈冬陽 童年 駱駝隊〉，收錄於《城南舊事》，爾雅出版社

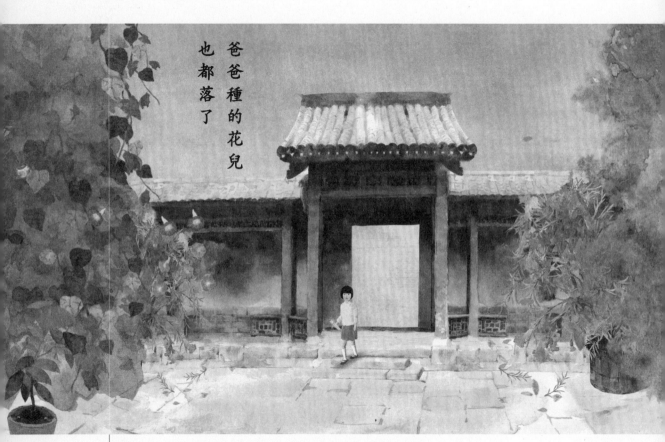

爸爸種的花兒
也都落了

圖片來源：上圖與右頁圖，畫者：關維興，收錄於《城南舊事》，格林文化出版。

爸是多麼喜歡花。

}

每天他下班回來，我們在門口等他，他把草帽推到頭後面抱起弟弟，經過自來水龍頭，拿起

灌滿了水的噴水壺，唱著歌兒走到後院來。他回家來的第一件事就是澆花。那時太陽快要下去了，

院子裡吹著涼爽的風，爸爸摘下一朵茉莉插到瘦雞妹妹的頭髮上。陳家的伯伯對爸爸說：「老林，

你這麼喜歡花，所以你太太生了一堆女兒！」我有四個妹妹，只有兩個弟弟。我才十二歲。……

選自林海音〈爸爸的花兒落了〉，收錄於《城南舊事》，爾雅出版社

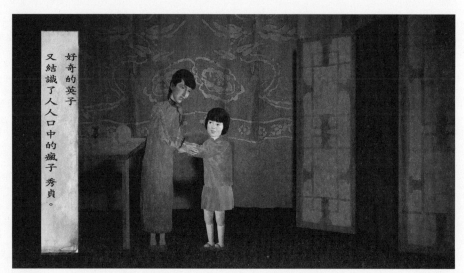

好奇的英子又結識了人人口中的瘋子秀貞。

圖片來源：上圖與右頁圖，畫者：關維興，收錄於《城南舊事》，格林文化出版。

惠安館的瘋子我看見好幾次了，

每一次只要她站在門口，宋媽或者媽就趕快捏緊我的手，

輕輕說：「瘋子！」我們就擦著牆邊走過去，

我如果要回頭再張望一下，她們就用力拉我的胳膊制止我。

其實那瘋子還不就是一個梳著油鬆大辮子的大姑娘，

像張家李家的大姑娘一樣！她總是倚著門牆站著，看來來往往過路的人。

我仰起頭來，望見了青藍的天空，上面浮著一塊白雲彩，不，一條船。

我記得她說：「那條船，慢慢兒的往天邊上挪動，我彷彿上了船，心是飄的。」

她現在在船上嗎？往天邊兒上去了嗎？

選自林海音〈惠安館〉，收錄於《城南舊事》，爾雅出版社

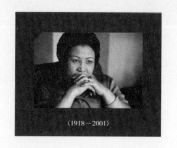
(1918—2001)

林海音

《 林海音(1918-2001)，原名林含英，1918年3月18日生，小名英子，原籍臺灣省苗栗縣，生於日本大阪，幼時隨家人居於北平。

日本出生、北平成長，把生命的菁華與光輝投射於故鄉台灣。十九歲畢業於北平新聞專科學校，曾任「世界日報」記者、編輯。三十歲回到台灣，在台五十年文學生涯中，每個階段都留下傲人成績。林海音擔任「聯副」主編期間(1953-1963)，抵抗政治壓抑的風氣，發掘了林懷民、七等生、黃春明、鄭清文、鍾理和等新人，並且鼓勵台灣光復後停筆的日據時代作家：楊逵、鍾肇政、廖清秀等再出發，她是推動台灣文學的重要推手。

五○年代後期，陸續出版四部長篇小說和三本短篇小說集。1960年，林海音最著名的小說集《城南舊事》問世，後來被改編成電影、圖畫繪本，並翻譯成各種語言版本。這部以兒童眼光透視上世紀三○年代北平城南生活，描繪傳統女性成長歷程的著作，奠定了林海音在文壇的傳世地位。

1967年創辦《純文學》月刊，林海音家的客廳是人人稱道的文藝沙龍、是「半個台灣文壇」，許多文學夢想與理念在此碰撞與實現。1969年創辦「純文學」出版社，是台灣第一個文學專業出版社，培育無數作家、為文壇留下無數紀錄，文壇尊稱為「林先生」。

1968年至1996年，任職國立編譯館國小國語教科書編審會，主稿一、二年級國語課本近三十年。1990年，擔任《當代台灣著名作家代表作大系》顧問，完整介紹台灣作家作品。1994年榮獲「世界華文作家協會」及「亞華作家文藝基金會」頒贈「向資深華文作家致敬獎」；1998年獲「世界華文作家大會」頒「終身成就獎」；1999年獲頒第二屆五四獎「文學貢獻獎」；2000年中國文藝協會頒贈「榮譽文藝獎章」；2001年獲頒世新大學「終身成就獎」。

》 2001年12月1日病逝於台北。

(1969-)

楊力州 導演

《 輔仁大學應用美術系畢業、台南藝術學院音像紀錄所畢業，曾經擔任復興
商工廣告設計科專任教師，為紀錄學生而走上紀錄片之路；持續地以紀錄片
關注台灣社會的議題，並且用三年時間離開台灣到日本，關注在日本的台
灣人社群；不管在哪裡或以何種方式，關注台灣人自我的主體性，是他持續
紀錄的議題。

現為紀錄片工作者，亦擔任輔仁大學應用美術系講師及中華民國紀錄片發
展協會理事長。常受邀擔任國內金鐘獎、金馬獎等獎項之評審委員。他的作
品一向充滿爭議，從《畢業紀念冊》、《我愛080》到《過境》，他的作品一方面
擺脫紀錄片沉悶嚴肅的刻板印象，以感性與趣味的手法，讓觀眾覺得精采
好看；然而另一方面又勇於挖掘人們不敢逼視的赤裸情感與種種荒謬矛盾
的社會制度，使得他的作品也帶著凌厲的批判刀鋒。 》

《 學歷
台南藝術學院音像紀錄所畢業

經歷
1996 《三個一百》 獲得第二十屆金穗獎「錄影帶類佳作」
1997 《打火兄弟》 獲得第二十一屆金穗獎「最佳紀錄錄影帶」
1997 《看見四個名字》
1998 《畢業紀念冊》 獲得台北電影獎非商業類影片「台北特別獎」
1999 《我愛080》 獲得第二十三屆金穗獎「錄影帶類特別獎」
　　　日本山形國際紀錄片影展亞洲電影促進協會特別推薦獎
　　　瑞士國際真實紀錄片影展新 感覺單元「最佳影片」
　　　第二屆台灣國際紀錄片雙年展「公共電視特別推薦獎」
2000 《留念》
2001 《老西門》 獲得文建會紀錄影帶獎優等獎
2002 《過境》
2002 《飄浪之女》 獲得第二十五屆金穗獎「優等錄影帶」
2003 《新宿驛，東口以東》
2004 《顯影》
2006 《奇蹟的夏天》 獲第四十四屆金馬獎「最佳紀錄片」
2007 《水蜜桃阿嬤》
2008 《活著》 （短片）
2008 《征服北極》
》 2010 《被遺忘的時光》、《青春啦啦隊》

雖是侷限，卻找到了自由

楊力州 ｜ 導演

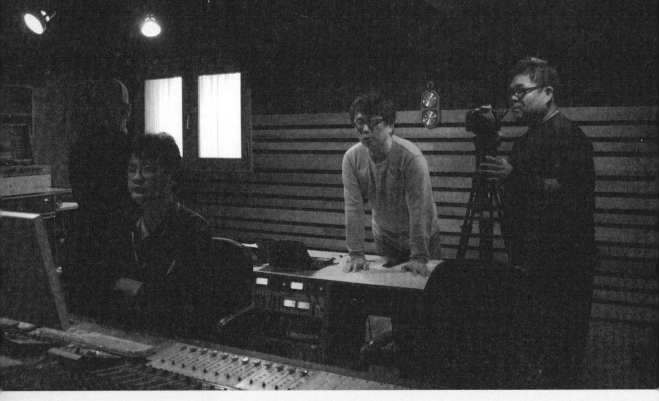

夏日午後的宜蘭，在黃春明老師的辦公室裡，聽著黃老師訴說著當年第一次投稿聯合副刊時，在文章之外還附上一張紙片給副刊編輯林海音先生，強調絕對不可以把文章名〈城仔落車〉改成〈城仔下車〉，文中那個用生命吶喊的阿孃大聲喊出的話語一定是母語，絕對不可以改。這個現在看來理所當然的事，在那個政治已經光復但語言卻尚未光復的年代，卻是個敏感的議題。幾天後，文章刊出當然一字未改，叛逆的少年黃春明，用文字抒發情感的黃春明，發現這個世界上原來有人這麼關心他，並且持續鼓勵他繼續創作。

不久，他又投了一篇文章〈把瓶子升上去〉，文中描述在那個苦悶的年代，把國旗換下，然後將空酒瓶升上去的故事。現在聽來都是非常有議題強度的文章。編輯林海音希望可以登出，卻又意識到這非常敏感且動輒得咎的文章，可能會讓自己招來極大的麻煩，她是如何陷入愛才及政治現況的兩難......聽著黃春明老師說著這段故事，他語氣中帶著感動與感恩，現場的紀錄片團隊成員也似乎就在那個風聲鶴唳的五〇年代現場了。當然，文章幾天後完整刊出了，所幸沒有出事。這些現在聽來荒謬的故事，在當時卻是這麼的理所當然。

在那個動輒得咎的年代，純粹的創作自由似乎遙不可及，做為一位編輯的林海音先生，卻在這樣的侷限環境中，幫年輕的文學創作者創造了自由。做為一位文學家的林海音，她在文學創作上的成就更是不凡，影響力更是遠且深。

09年底，開始準備要拍攝「兩地」紀錄片時，在北京遇到了一位紀錄片工作者，他問到我關於新片的拍攝計劃，做為一位大陸的導演，本以為他不認識林海音女士的，沒想到當我提到《城南舊事》時，他哼著「長亭外，古道邊，芳草碧連天......」的歌曲。原來林老師六〇年代的作品《城南舊事》，在七〇年由上海製片廠改編成同名電影，事隔多年，到現在還會在大陸的中央及地方電視台播出。透過這部文學改編的電影，《城南舊事》在大陸幾乎是一整個世代甚或是幾個世代的文學記憶。有意思的是在那個兩岸兵戎對峙的年代，林海音先生的文學卻反而能穿透那鋼鐵般的隔閡，落在整個華人讀者的心中，在那個蕭殺的年代，卻有這麼一位文學家，她筆下的文字，在兩岸的侷限環境中，找到了自由的羽翼。

那該如何拍攝這部紀錄片呢？我想應該還是從人開始吧，但我從未拍攝過傳主已經離世的紀錄片，現存的影像資料又不多的情況下，如果只有大量的學者訪談，又會讓閱讀過於乏味。這整個製作上的困境，讓這個計劃停滯了好一陣子。剛好適逢林先生的女兒夏祖麗老師要回北京省親，我們就試著跟去看看，也走了一趟林先生筆下《城南舊事》的風景。

舉辦完奧運的北京城市風景，早就不是那古意盎然的胡同老街了，我隨著祖麗老師的步伐來到林先生幼年生活的古厝，這裡還保有那老宅的韻味。走進胡同裡，一位大嬸問找誰啊？祖麗老師才剛提到城南舊事，話還未說完，大嬸馬上接話說：就這兒了。原來眼前這位婆婆是當時林先生家的長班老工的女兒，巧的是她名叫秀貞，與《城南舊事》裡的瘋子同名，不知是巧合，還是林海音先生當年在書寫時的一個借用。聽著她們聊到過往的事，又從床下搬出當年掛在胡同門口的牌匾「晉江會館」，因為當時這間房子是給進京赴試的台灣人住的會所，所以這個充滿台灣訊息的牌匾在大陸解放之後，被秀貞及她母親藏在床下，它靜靜的躺在那裡數十年，歷經了反右運動、文化大革命等等的政治運動，卻也安好的被收藏著。為了讓我們拍攝，所以大嬸將它從床下搬到戶外曬曬太陽，快門按下的當下，雖是靜態的影像，卻讓我強烈感受到時間流轉的魅力。

走在北京的老街上，看著祖麗老師的背影，想到出國前剛整理到林先生1990年第一次返鄉探親時的家庭錄影帶，一樣的地點一樣的背景，不知為何，「雨」這個字就浮現了出來，是兩代女性的對話，還是她在台北、北京兩個城市的生命經驗，也或是林先生成長在新舊交替年代的時代目睹。回到台北，我們找到了林先生之前的作品「兩地」，裡面寫著半個世紀前，那個在北平的小英子透過書信，試著了解原鄉台灣的點滴，「為什麼冬天了，樹葉卻不會落下……」。而此刻，我們卻也透過林先生的作品，去了解那些美好的故事！

我雖然還是困在傳主已經離世的製作困境中，但片名「兩地」卻似乎幫我啟發了一些拍攝的方向，和剪接師討論結構及語法時，我模糊的說著「兩兩對立」、「兩兩相融」這樣形容詞做為溝通的基礎。與配樂師討論時，他建議將音樂的兩大系統德奧系與俄系做並置表現。我想就如同林先生所處的時代及不朽貢獻，都是在侷限的的當下，找到了自由。拉回到她老人家紀錄片製作的現在，我想這也是我必須思索的課題，雖是侷限，反而可以在更多面相，或是形式或是美學，找到更大的自由！

在那個戰亂的年代，從北京的城南離開，對大部份人而言是逃難，但對林海音先生而言，卻也是歸鄉。她回到台灣後也落腳在台北的城南，在這裡，林先生開啟了文學創作上的高峰，書寫了許多傳世的作品。更重要的是做為一位編輯，她鼓勵並協助日據時期的文學家重拾創作，給了台籍作家發表文章的舞台。在台北的《城南舊事》不是一本小說，而是一整個文學世代的發生。行文至此，理解到這麼一部紀錄片，到底是無法全面的呈現林先生對台灣文學的貢獻，深感惶恐，卻也以參與這麼一件重要紀錄為榮。

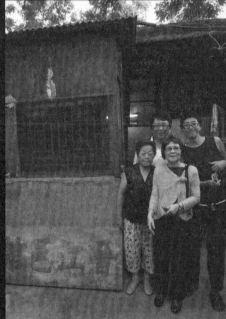

導演楊力州和監製王耿瑜見證了小說中的人物和場景

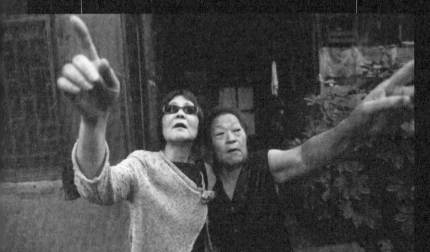

作家的女兒夏祖麗和小說裡老王媽的女兒秀貞在北京故居巧遇

女兒夏祖麗經過母親的小學

女兒夏祖麗重回父母當年在北平協和醫院結婚的禮堂

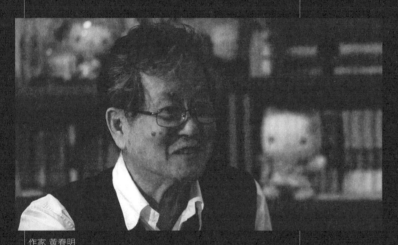

作家 余光中

作家 黃春明

作家 林良

作家 舒乙

中國現代文學館研究員 傅光明

作家 柯青華（隱地）

作家 張光正

林海音之子夏祖焯

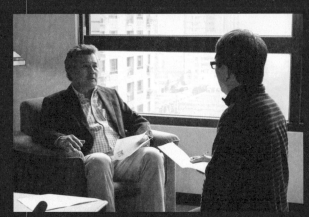

夏祖焯與導演楊力州討論

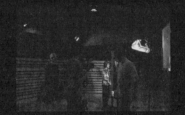

配樂小豪與導演楊力州和夏祖麗錄音溝通

麗與導演楊力州

在舊香居訪問夏祖麗

動畫導演：謝文明

台南藝術大學動畫研究所畢業。獨立動畫導演。動畫「肉蛾天」獲美國聖地牙哥影展最佳動畫片，金穗獎優良影像創作。

與楊力州導演已經合作過多部影片，他總會給我一個影像的情緒當起點，自由發揮動畫在紀錄片中的可能性，這次我們試圖藉由動畫技術讓觀眾再次重溫文學作品《城南舊事》，為了保留書中的北京味，我最後決定用京戲中舞台劇的概念呈現，並藉由水彩大師關維興的畫作，詮釋文學家林海音筆下的經典鉅作。

配樂：柯智豪

台灣音樂家，多次入圍並獲金曲獎與金鐘獎，音樂作品眾多，從古典到現代，從歌曲到配樂，風格多變而精確，成熟且穩定。

設計「兩地」的音樂時看了數次的「城南舊事》與《林海音傳》，之後我向力州導演說，想寫一組弦樂四重奏來當兩地的主幹，因為弦四需要精巧的設計，雖然不曉得能不能作得好，但我認為這樣才能搭配林海音老師的溫度與細膩。錄祖麗老師唱歌那天與他聊了許多關於林海音老師的事情，溫柔清晰令人難忘，心中更加確定我音樂設計的方向，每個音符的掙扎也值得了。

出品人　　　　童子賢
製片人　　　　廖美立
總監製　　　　陳傳興
監製　　　　　王耿瑜、楊順清

編劇/導演　　楊力州
製片　　　　　朱詩倩
執行製片　　　黃丹琪
行政助理　　　陳詩芸、翁倩文
北京協調　　　肖遠立、林逸心
北京攝影　　　溫朝鈞、魯小帥
台灣攝影　　　黃宏錡、蔡忠彬、朱詩鈺、汪忠信
攝影助理　　　王重智、許哲豪、楊詠任、王玲瑜
燈光　　　　　張瑋誠、陳香松
動畫導演　　　謝文明
動畫協力　　　林欣�365、陳虹妤、陳祖欽、鄭煥宙、蔡均安
繪本　　　　　關維興／格林文化事業股份有限公司
動畫設計　　　林雨青、謝孟成
演員　　　　　黃子蕎、程顯蕚
服裝造型　　　張瀠之
資料整理　　　張瀠之、黃舞樵、王玲瑜
英文翻譯　　　李根芳、國立台灣師範大學翻譯研究所
剪輯　　　　　邱惠敏
配樂　　　　　柯智豪
後期成音　　　中影技術中心杜比混音室
Foley音效　　胡定一
混音　　　　　何湘鈴
後期調光　　　現代電影沖印股份有限公司

側拍紀錄導演\攝影　　　　王耿瑜
側拍紀錄剪接　　　　　　江寶德

文學顧問(依筆劃順序排列)
初安民、封德屏、陳芳明、葉步榮、楊照、楊澤

受訪對象(依筆劃排序)
王秀貞
余光中
林良
林懷民
柯青華
夏祖焯
夏祖麗
張光正
張得蒂
傅光明
彭小妍
舒乙
黃春明
鄭清文
鍾肇政
鍾鐵民

影音資料提供(依筆劃排序)
夏祖焯
夏祖美
夏祖麗
夏祖葳
余光中
吳小瑾
李筱峰
於梨華
林良
林懷民
柯青華
張光正
黃春明
楊逵
楊建
楊曜聰
鄭清文
鍾肇政
鍾鐵民
聯合報系
國語日報社
大愛電視台
警察廣播電臺
國家檔案管理局
國立臺灣文學館
美國國家檔案暨文件署
財團法人國家電影資料館
上海電影（集團）有限公司
允晨文化實業股份有限公司
格林文化事業股份有限公司
網赫資訊科技股份有限公司
財團法人雲門舞集文教基金會

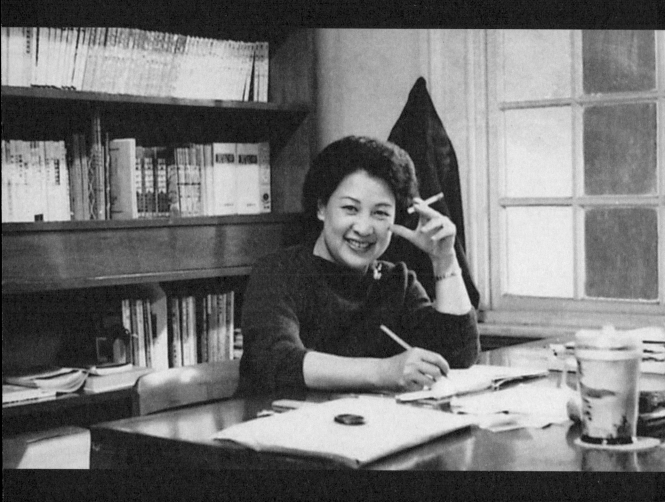

Amy、Jo，林海音

王盛弘 ｜ 文

林先生的英文名字叫Amy。

美國作家露易莎・梅・奧爾柯特代表作《小婦人》裡，四姊妹中的老么也叫作Amy；《小婦人》是林先生喜愛的小說，1949年馬文・李洛伊將這部小說搬上銀幕，Amy由伊莉莎白・泰勒飾演；泰勒當時年僅二八，已經展現一代美人丰采，劇中她愛吃、愛美，為了讓鼻子長得高挺，睡覺時還用衣夾子夾住它。

林先生也是公認的美人，三十五歲時產下老四祖葳，滿月後到《聯合副刊》主持編務，一時「編輯部轟動，因為海音是美女，講話又好聽」；女婿莊因說岳母的美，好比「雨霽後自曀雲邊鑽出的陽光似的」。

因為愛拍照，留下許多神采奕奕的照片，還出版過《奶奶的傻瓜相機》，林先生的美麗形象在讀者與親友心中十分具體。2001年十二月林先生辭世，我在《中央副刊》擔任編輯，曾電訪瘂公（按：瘂弦），以第一人稱寫〈永不凋零〉發表在《中副》。瘂公說：「夏府客廳一直有『台灣的半個文壇』之稱，往往是一位主客、一桌陪客，一個晚上的文藝雅集，聚會結束並不是真的結束，幾天後，當晚的賓客都會收到海音姊寄來的照片。過一陣子，有人自異鄉返國，大家自然又聚攏在一起。」又說林先生「勤於美的追求，讓她一生雍容美麗，每一張照片都宛如一朵盛開的牡丹，永不凋零」。

儘管叫作Amy，林先生崇拜的卻是四姊妹裡的老二，Jo。

Jo男孩子氣，電影開場，在畫片似的雪景中，她一躍一躍跑回家，不走大門，卻跳過矮籬笆，不慎摔了個倒栽蔥，起身時發現三姊妹湊在窗前瞧她、笑她；她拍拍衣裙上的雪渣，從大門走出籬笆外，重新跳了一回，成功後順手抓起一把雪往窗口扔去。Jo肯犧牲，從軍的父親罹病住進醫院，母親要去探望，請她向姑媽商借旅費，姑媽卻又在那裡嘮叨不休，傷害了她的自尊；她轉頭就走，回家時卻還是將旅費交給了媽媽。怎麼辦到的？她摘下帽子，原來鉸去了美麗長髮換錢。Jo率真，鏟雪鏟累了，抓一握雪擲向鄰居男孩的房間窗口，要他陪她鏟雪，後來卻拒絕了這個豪門子弟的追求，她愛上了的是個窮教授。

Jo說：父親不在家，我要代替父親照顧這個家。

父親過世時，英子說：「爸爸的花兒落了，我也不再是小孩子。」在台灣的祖父去信北京，催促媳婦偕同孩子返台，英子不肯，她代母親寫信，儼然扛起一家之主的責任：「您來信說要我們作『歸鄉之計』，我和媽媽商量又商量，媽媽是沒有一定主張的，最後我還是決定了暫時不回去。媽媽非常想念故鄉，她常常說，我們的外婆一定很盼望她回去，但是她還是依著我們的意思留下來了。媽媽是這樣的善良。」既表達了自己的意見，也迴護母親。這時英子讀初一，只有十三歲，一張在公園裡拍的照片，英子穿旗袍坐草地上，左右是兩名妹妹，三人伸長腿，六隻鞋幫子抵在一起，露齒笑得燦爛，英子把妹妹們摟得緊緊的。

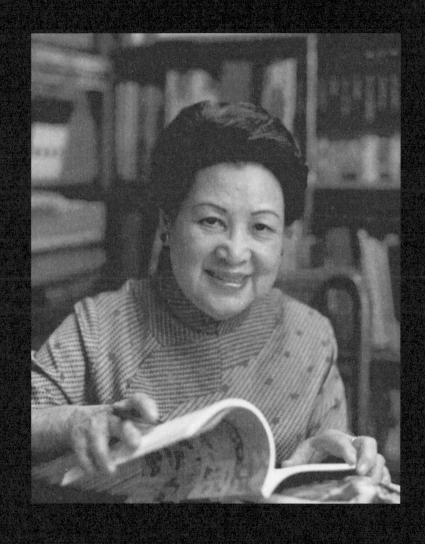

一位算命的說英子：主意大著呢，有男人氣。

女中畢業後，進成舍我創辦的北平新聞專科學校就讀，林含英是排球隊隊員，加上外貌出眾，想必有很多追求者？其實她已經有了心儀的對象——他是常到北平新專打球，曾獲業餘花式溜冰冠軍的夏承楹。但夏承楹這時還不認識林含英，一直要等到她進《世界日報》兩人同事，才有進一步發展。當時夏承楹是編輯，白天辦公，林含英當記者，晚上進辦公室發稿，兩人黑夜白日共用一張辦公桌、持有同一副鑰匙，夏承楹常會留點零食或約會的小紙條在抽屜裡。

日後林先生回憶：「別人談戀愛，這個那個的，我們沒有。人家說你一定有很多人追求，其實，我是不隨便讓人追的。我們就是兩個人玩在一起，他寫，我也寫，志同道合嘛！」有一張林含英和夏家三兄弟的合照，在戶外泳池畔，都著泳褲或泳裝，陽光澄灑在身上，那樣青春、那樣健美。

直到二十世紀九○年代，我在大學讀大眾傳播，老師教新聞寫作，強調的仍是公正、客觀，有幾分事實說幾分話。林含英當記者固然出色，名列成舍我四大高足之一，但漸漸地，她感覺到採訪寫作漸漸地不能滿足她的寫作慾望，自己的看法與感受無從抒發，由此林含英自新聞寫作走向了文藝創作。約莫就在這個時候，蘆溝橋事變爆發後《世界日報》停刊，林含英賦閒在家，夏承楹之父介紹她到師大圖書館任事，有日她發現了一套書：《海潮音》，林含英因感其美，遂取筆名「林海音」發表文藝創作。

當時她還不知道，這個「林海音」將在二十世紀下半葉台灣文學史的雲波詭譎中矗立為一座燈塔。

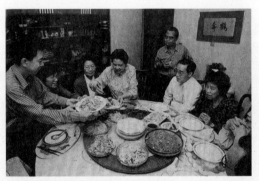
林先生的家是半個台灣文壇

王盛弘
畢業於輔仁大學大傳系，台北教育大學台灣文化研究所肄業。長期於媒體服務，曾獲報紙副刊編輯金鼎獎。
性好文學、藝術與植物，愛好觀察社會萬象，有興趣探索大自然奧祕，賦予並結合人文意義。
著有：《慢慢走》、《關鍵字：台北》、《一隻男人》、《十三座城市》。

拍攝小札 【林海音——送別】

林海音的女兒，夏祖麗女士，為了文學大師電影「兩地」，進錄音室重新錄唱「送別」。一開始先以配樂小豪預先彈奏好的鋼琴為底，讓夏祖麗女士配唱，錄音的過程很順利。後來我們嘗試直接以清唱錄音，想不到把配樂拿掉後，夏祖麗女士的清唱更是動人。將女兒對母親的思念融入歌聲中，夏女士的聲音，說了好多故事。當天錄音結束後，夏女士笑著說原來自己還有唱歌的才能。

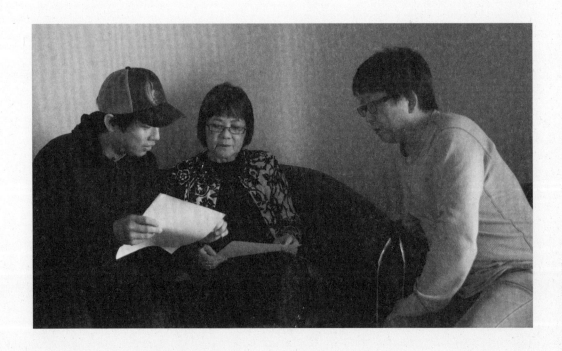

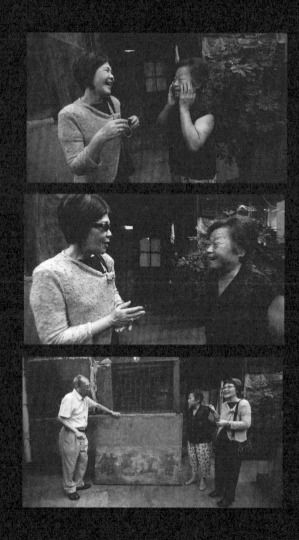

拍攝小札【城南故居巧遇「秀貞」】

林海音生前回北京城南故居時，當時是由夏祖焯全程拿著DV拍攝，林海音在這廂房前，遇見的是「秀貞」的母親「老王媽」。而2009年，與夏祖麗女士一起回北京，回到林海音的故居。站在故居廂房前，我們意外遇到《城南舊事》裡的「秀貞」，也就是當時林海音「城南舊事」裡「秀貞」這個角色的參考，原來「秀貞」就是「老王媽」的女兒（「老王媽」是當時林海音家長工「老王」的妻子）。「秀貞」雖年事已高，但身體仍很硬朗，也都還記得祖麗、祖焯等人的名字。還從床底下拖出「晉江會館」的匾額，拉著祖麗說著母親臨終前還交代要好好保護這塊匾，說不定哪天林海音的家人還會回來。

拍攝小札【文友情感的重視】

在台南文學館林海音展覽開幕時, 余光中也應邀參加。夏祖麗女士領著余光中參觀現場展示的書信, 余光中低頭看著櫥窗內自己幾十年前寄給林海音先生的書信, 十分驚訝的看見林先生仔細、有系統的整理朋友的信件。從小細節就可見林先生多麼重視與文友的通信、情感。另外, 在訪問夏祖麗女士得知, 林先生剛到臺灣時, 竟然有動過學裁縫的念頭, 打算狀況再怎麼糟還能有手工的一技之長可以養家糊口。

化城再來人。

周夢蝶

約會

謹以此詩持贈

每日傍晚

與我促膝攀談的

橋墩

周夢蝶

總是先我一步

到達

約會的地點

總是我的思念尚未成熟為語言

他已及時將我的語言

風　　荷

輕一點，再輕一點的吹吧

解事的風。知否？無始以來

那人已在這兒悄然住心入定

是的，在這兒，水質的蓮胎之中。

詩選自《十三朵白菊花》·洪範書店

善 哉 十 行

人遠天涯遠？若欲相見

即得相見。善哉善哉你說

你心裏有綠色

出門便是草。乃至你說

若欲相見，更不勞流螢提燈引路

不須於蕉窗下久立

不須於前庭以玉釵敲砌竹⋯⋯

若欲相見，只須於悄無人處呼名，乃至

只須於心頭一跳一熱，微微

微微微微一熱一跳一熱

詩選自《周夢蝶詩文集：有一種鳥或人》，印刻出版

孤 獨 國

昨夜，我又夢見我

赤裸裸的趺坐在負雪的山峰上。

這裏的氣候黏在冬天與春天的接口處

（這裏的雪是溫柔如天鵝絨的）

這裡沒有嘲騷的市聲

只有時間嚼著時間的反芻的微響

這裡沒有眼鏡蛇、貓頭鷹或人面獸

只有曼陀羅花、橄欖樹和玉蝴蝶

這裏沒有文字、經緯、千手千眼佛

觸處是一團渾渾莽莽沉默的吞吐的力

這裏白晝幽闃窈窕如夜

夜比白晝更綺麗、豐實、光燦

而這裏的寒冷如酒，封藏著詩和美

甚至虛空也懂手談，邀來滿天忘言的繁星……

過去佇足不去，未來不來

我是「現在」的臣僕，也是帝皇。

詩選自《孤獨國》

(1921-)

周夢蝶

《 周夢蝶(1921-)，本名周起述，來台後改名為夢蝶，起自莊子午夢，表示對自由
的無限嚮往。1921年生，河南省淅川縣人。開封師範、宛西鄉村師範肄業。熟讀
古典詩詞及四書五經，因戰亂，中途輟學後加入青年軍行列，1948年隨軍來台，
遺有髮妻和二子一女在家鄉。周夢蝶1952年開始寫詩，作品主要刊載於《中央日
報》、《青年戰士報》副刊。1955年退伍，1959年起在台北武昌街明星咖啡廳門口
擺書攤，專賣詩集和文哲圖書，並出版生平第一本詩集《孤獨國》；1962年開始禮
佛習禪，終日默坐繁華街頭，成為北市頗具代表性的「藝文」風景，文壇「傳奇」。
1980年因胃疾開刀結束二十年書攤生涯。

周夢蝶詩作頗富禪味、佛味、儒味，更惜墨如金，詩
作僅得數百，著有詩集《孤獨國》、《還魂草》(英譯本
1978年在美出版)、《周夢蝶世紀詩選》、《約會》、《十三
朵白菊花》，另有文集《不負如來不負卿——《石頭記》
百二十回初探》，並曾撰寫專欄「風耳樓尺牘」。曾獲中
國文藝協會新詩特別獎、笠詩社詩創作獎、中央日報
文學成就獎、第一屆「國家文藝獎」、「中國詩歌藝術學
會藝術貢獻獎」等，詩集《孤獨國》並於1999年獲選為
「台灣文學經典」。

《 獲獎

1967　中國文藝協會新詩特別獎

1969　笠詩社第一屆詩獎「詩創作獎」（鍾鼎文先生頒贈）

1990　中央日報文學成就獎（余光中先生頒贈）

1997　第一屆國家文化藝術基金會文藝獎「文學類」獎

1999　中國詩歌藝術學會第四屆詩歌藝術貢獻獎

1999　《孤獨國》膺選為「台灣文學經典」

詩集

1959　《孤獨國》自印

1965　《還魂草》｜文星書店

2000　《周夢蝶世紀詩選》｜爾雅出版

2002　《約會》｜九歌出版

　　　《十三朵白菊花》｜洪範出版

2005　《不負如來不負卿──《石頭記》百二十回初探》｜九歌文學

2009　《周夢蝶詩文集【卷二】有一種鳥或人》｜印刻文學

(1952-)

陳傳興 導演

《 法國高等社會科學院語言學博士(1981～1986),師承將符號學理論用於電
影理論的大師Christian Metz,博士論文為〈電影「場景」考古學〉。擅長藝術史、
電影理論、符號學與精神分析理論,對於視覺／影像分析尤有關注與專精。

拍攝紀錄片包括有《移民》(Beta／45分鐘,1979)、《阿坤》(16mm／45分鐘,
台語,1980)、《鄭在東》(SuperVHS／60分鐘,1992–93)、《姚一葦口述史》(60
分鐘,1992–97)等。

1987年在阮義忠先生訪談所著的《攝影美學七問》中,負責其中「五問」的回
答者,訪談內容對海內外都產生深遠的影響。著作《憂鬱文件》(1992)中,關
於《明室》一書的深度書評,也成為中文世界理解羅蘭‧巴特的經典文獻。

曾任教於國立藝術學院美術系。1998年創辦的行人出版社,以歐陸思想及前
》 衛書寫為出版軸線。現任國立清華大學副教授,開設「電影」與「精神分析」相
關課程。

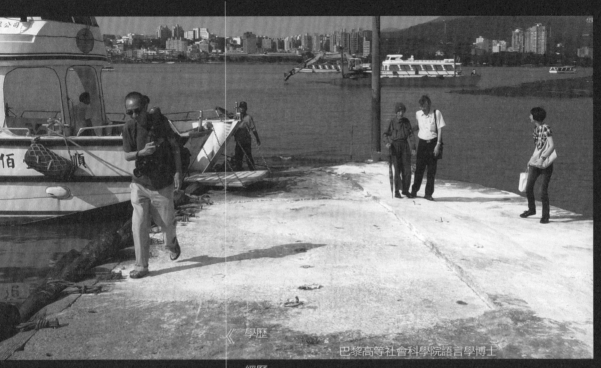

《 學歷

巴黎高等社會科學院語言學博士

經歷

1975	攝影個展《蘆洲浮生圖》
1979	拍攝紀錄片《移民》（Beta／45分鐘）
1980	拍攝紀錄片《阿坤》（16mm／45分鐘）
1986-1987	攝影美學七問（與阮義忠），負責其中「五問」的回答者，對談內容出版為《攝影美學七問》一書。
1992	著作《憂鬱文件》出版（雄獅出版社，台北）
1992-1993	拍攝紀錄片《鄭在東》（SuperVHS／60分鐘）
1992-1997	拍攝《姚一葦口述史》（60分鐘）
1998	主持翻譯《精神分析辭彙》
2006	著作《道德不能罷免》出版（如果出版社，台北）
2009	著作《木與夜孰長》出版（行人出版社，台北）
2009	著作《銀鹽熱》出版（行人出版社，台北）
2009	受廣東美術館之邀，參加「第三屆廣州國際攝影雙年展」，並發表論文「銀鹽熱」。

》

化城再來人

陳傳興 ｜ 導演

詩壇苦行僧、冷攤棄人，種種關於周夢蝶的傳奇塑造出神聖、遙不可及的光環。孤獨國邦主，方圓數尺的領土，遼闊無邊，永恆為時間尺度，稀有神話物種不可盡數如恆河沙。周夢蝶是台灣當代文學中獨一無二的詩人。台北現代城市中的枯山水淨寂風景。詩作中充滿佛經典故、偈語而致被視為禪詩傳統的現代法嗣，再加上個人親炙佛法修行，如此定見似乎毫無疑問。然而就同周夢蝶詩作〈我選擇，共三十三行〉(2004)中一行所示：

80
81

「我選擇讀其書誦其詩，而不必識其人」

詩與人，傳奇與真實之間的距離與差異是絕對必要與必然，超脫與神聖不是自然天成，苦修過程也非平和。若光用淡墨枯筆極簡白描去認識並敘述周夢蝶詩、周夢蝶詩人，清朗純粹符應眾所期待，但是人與漫漫求道長夜孤行經歷必然會被掩映甚或消逸不見。更不用說情與智的交相矛盾，「不負如來不負卿──《石頭記》百二十回初探」對情縛繫結的自解。種種文字痕跡色染，言語道斷的途徑，其實不過是「法華經」化城品的魔幻化城譬喻，引路的求道導師為解疲憊怖畏而退卻，變成一城暫得中止。但非終極。苦、苦空、滅苦，這些辭彙對我們而言是一些佛經用詞，周夢蝶用生命去咀嚼其滋味，走出孤獨國求道之路更是險阻困頓，充滿怖畏與猶疑，化城再化城。周夢蝶在《還魂草》之後十來年聽經、皈依向佛時期，也是他一生中詩作最少、尺牘書寫替而代之，同時電影和種種聲光表演，塵色情緣混雜，困惑的悉達多徘徊在歧路與歧路之間，充滿張力，法喜與人世情感纏縛糾結，最後只能用生命疾厄、生離斷裂，再次漂泊不定去解縛，菩提樹陰下修止的困頓旅程。那是一種生命苦結聯繫兩端，起承轉合。起信到正信。

第一次接觸周夢蝶時，心中揣想的是一位遙不可及的神祕詩人，不輕易開口，靜默是他和外界唯一溝通的方式；甚至，會猜測他即使說話也必然是雲裡來霧裡去，同他的詩作那般充滿迷霧難解。誤解，他並不那麼苦澀閉鎖、拒人於外，歲月雕塑的憂容表面下起伏脈動一聲一息，極緩慢低沉濃重的河南北方口音，不甚清晰口齒說出的卻是如此真實，真實！之後更長時間互動後，真實感的時間帶出淡淡喜悅，眼前是一位童子，不時地會跳脫時空帶來驚異。用一日的生活，一日的時鐘時間去臨近真實，去接近詩與信仰融合碰撞出的神聖性，人間和駁雜不純的神聖性，捨棄淡墨枯筆，大塊大塊色面堆疊如同席德進畫作中所欲想的詩僧：

「汝愛我心，我憐汝色，以是因緣，經百千劫，常在纏縛。」(《楞嚴經》)

周夢蝶所自解的「我選擇不選擇」。

周夢蝶書寫

清晨台北

馬偕墓園

清晨台北與釋迦牟尼

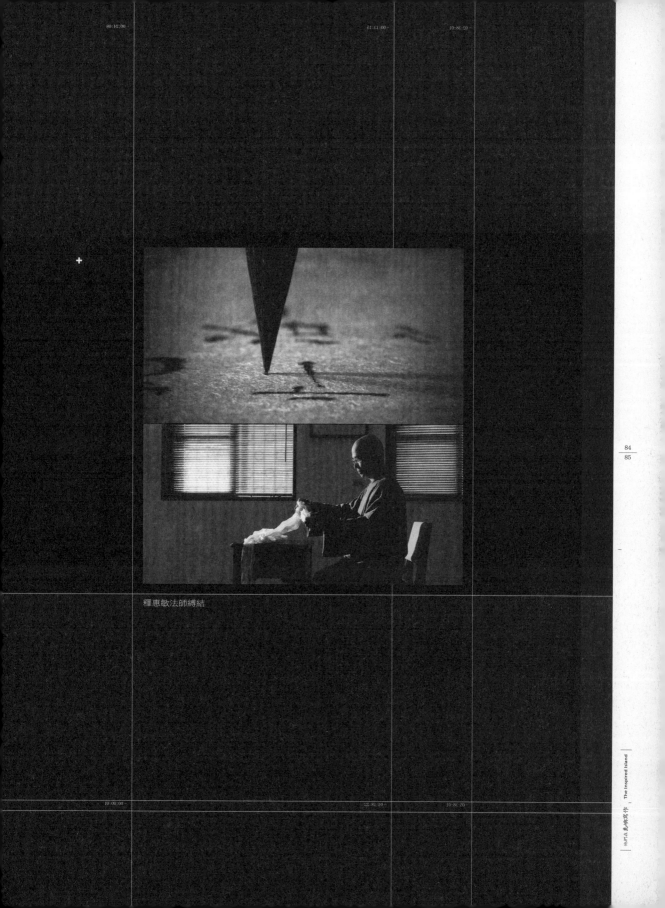

釋惠敏法師縛結

作家 張拓蕪

拍攝團隊與余光中夫婦（中）合影。

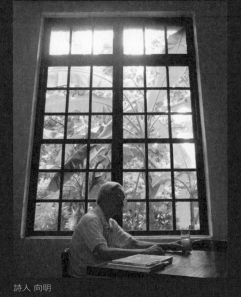

詩人 向明

蝶與作家張香華於碧潭　明星咖啡屋簡錦錐老　教授 楊惠南　　教授 陳玲玲　　教授 曾進豐
　　　　　　　　　　闆與達鴻茶莊老闆娘
　　　　　　　　　　吳秀蘭

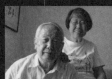

黃應峰　　　　畫家 薛幼春　　洪範書店 葉步榮　　詩人 曹介直夫婦　　葉維芬

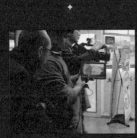

武昌街拍攝「十三朵白菊花」

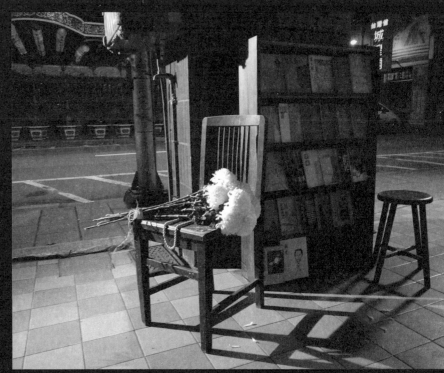

武昌街拍攝「十三朵白菊花」

周夢蝶於台北捷運

周夢蝶與髮姐

印度團隊工作照

書法家趙宇修摹周公心經

周夢蝶於淡水有河book書店受訪

配樂：梁啟慧

音樂創作者，第二十一屆傳藝類金曲獎得主。現任「唯異新民樂」團長、自由音樂作曲家。配樂範圍遍及廣告，電視、電影、動畫等。

周夢蝶，如此一位聖潔的文壇詩人，在歷經過三段非常迴異的生活及寫作時期，他所呈現出來的生命狀態委實和「一般人」不太一樣。陳傳與導演透過電影的註解和呈現，即將揭開周公的神祕面紗。至於音樂呢？絕對不能搶戲，甚至必須低調到聽不出來有音樂，因為周公單純的地步到了……隨便加一點東西就容易把他搞髒。所以我戰戰兢兢的下音樂，希望不要壞了這樣一只美麗的夢蝶。

剪接：王婉柔

MA in Playwriting and Script Development, Exeter University, UK。電影劇本「殺人之夏」獲新聞局九十七年度優良劇本獎佳作，電影劇本「鬼鎮」入圍新聞局九十八年度優良劇本獎。

與導演真正上剪接台工作，大約僅有一個月的時間，能夠完成長達一百六十分鐘的作品，主要在於陳傳與導演對於影片劇本架構與周公詩作的熟稔與深透。剪接工作希冀透過影像捏塑不同面向、有血有肉的詩人。節奏上面對周公緩慢的聲音與動作，是極大的挑戰。我們盡量以不破壞詩人本身節奏的方式，努力表現周公生命中的悠長、纏繞，與詩人九十餘年回憶長河中時間的跳躍。

出品人	童子賢		受訪對象(依筆劃排序)
製片人	廖美立		向明
總監製	陳傳興		余光中
監製	王耿瑜、楊順清		吳秀蘭
			張拓蕪
編劇/導演	陳傳興		張香華
副導演	王婉柔		曹介直
製片	陳怡分		陳玲玲
與談人	王婉柔、陳怡分		陳秋珍
攝影	沈瑞源、韓允中		曾進豐
攝影協力	宋文忠、康盛理		黃應峰
道具	林純賢、陳怡分		楊惠南
製片助理	陳冠豪、許滁 文		葉步榮
攝影助理	鄧立群、曹新祐、季鴻宇、孫紀明		葉維芬
	黃 文、邱俊濱、張益誠		薛幼春
燈光/場務	洪嘉偉、劉宸瑋、陳柏佑、蔣登凱		簡錦錐
道具助理	柯忠志、莊翰		
訪談聽打	鍾叔穎、巫慕涵、馮徑蕪、陳詠瑜、李洹宇		版權資料提供(依筆劃排序)
			台北市立美術館
〈印度團隊〉GRAFFITI			白景瑞
製片協力	李根芳		周夢蝶
導演	Rangan Chakravarty		明星咖啡館
助理導演/攝影	Debolina		東寶株式會社
場景經理	Shubhankur Ghosh		林海音
製片經理	Amit Lahiri		虹燁工作室 楊燁
交通	Dilip Daluai, Pankaj Haldar		海會寺
			財團法人席德進基金會
剪接	王婉柔		國立臺灣美術館
配樂	梁啟慧		國立歷史博物館
音效錄音	康永樫、薛易欣		張照堂
對白剪輯/混音	何湘鈴		莊靈
Foley音效製作	胡定一		陳庭詩現代藝術基金會
Foley音效錄音	何湘鈴		曾進豐
調光師	楊呈清		舊香居
調光助理	鄭兆珊		
3D動畫製作	Keyframe Studio奇格數位動畫工作室		
英文翻譯	師大翻譯所		
側拍紀錄導演/攝影	王耿瑜		
側拍紀錄剪接	江寶德		
文學顧問(依筆劃排序)			
初安民、封德屏、陳芳明、葉步榮、楊照、楊澤			

演出

縛結演出	釋惠敏
書法演出	趙宇修
捧花女子	林晏甄
擺渡人	馮春飛
藏文配音	蕭金松
梵文配音	鄧偉仁

研究顧問
周夢蝶影音研究計畫主持人 曾進豐

袈裟下，埋著一瓣茶花

楊佳嫻｜文

一次在明星咖啡館三樓，真的碰見了周夢蝶。

招牌的藍長袍，身形削瘦，微聳的天蓋，默默坐在角落卡座。那時候我們一大幫子人，台灣的大陸的研究生們，彼此推推搡搡，就怕是不是打擾了詩人的清興。倒水端點心的阿姨說：「去呀，他可喜歡跟人說話了，去去去，不要緊。」最後一個本籍河南的上海女孩豪氣的說：「哎，我來！」就上前以河南話向周夢蝶攀談了起來，然後才招招手叫我們過去。

那是好幾年前的事情了。談話內容似乎不怎麼牽涉到詩，只記得夢公一面說話，一面扯整著頸子上的圍巾，近乎無意識，打個結，再鬆開，又打了個結……而他正說著的是回河南老家去，竟剛好趕上了大兒子病重去世，一趟返家探親理應是溫暖旅程，卻變成了生死的灰色夢境。涉及長久的分離與人寰中的難題，這都不是我們能夠置喙的。

歷來談到周夢蝶的詩，總是談到佛，禪意，雪與火，俗世懷抱與超脫的辯證。但是，在這些彷彿空靈而又沉重的氣息背後，是詩人也作為1940年代後半葉國共內戰、大批流徙遷台的從軍青年人，那種於家於國無望的集體氣氛下的一分子。浸浴於壓抑的時代風，詩人摸索著屬於自身氣性的一種語言，一種纏繞而又慈憫的格調，這是性格使然，也是另一種大時代下的反響。在石室與鐵屋中，他感受的不一定是苦悶禁閉，而是心上縹緲的那一縷一絲……

於是在他的詩中，處處可以看到那對於情的識覺。〈有贈〉說「我的心忍不住要挂牽你」，〈上了鎖的一夜〉說「不，用不著挂牽有沒有人挂牽你／你沒有親人，雖然寂寞偶爾也一來訪問你」，而〈托缽者〉則寫著「紫丁香和紫苜蓿念珠似的／到處牽挂著你」——「牽挂」，是一朵花的搖動嫣然，一件久遠的小事情的餘威，動心不忍性，情意是雨的毛線團，沾在時間纖維上。牽挂，是袖口殘留的微潮，信件摺痕的破綻。

感於多情，而又極力要與之並存，乃至再上一層，以情為悟的資靠、憑藉。在情中而有悟，而非割捨情。1980年3月周夢蝶〈致高去帆〉信就說：「『雪』，似亦可歸入先天性絕症之一種。頂上雪，super youthair（染髮精之一種）猶能改之；心頭雪，則非兼具嫣脂淚，水雲情，松柏操與頂門眼者不能改也。」他不只強調德操與識見，還得有「嫣脂淚，水雲情」，這是賈寶玉同情同理的眼神。

讀周夢蝶幾本詩集，彷彿讀《紅樓夢》賈寶玉數次有了悟契機，而又未悟。以寶玉的天份，也不能頓悟，而是漸悟的，唯經歷過多次的生離，錯過的死別，那些人間不可避免之命運，把曾有的青春歡欣反襯得只是黑井剎那的微光——而人生本質，莫非也就是不斷下墜的黑井本身？所以詩人問了，〈川端橋夜坐〉：「什麼是我？／什麼是差別，我與這橋下的浮沫？」甚至他問，「說命運是色盲，辨不清方向底紅綠／誰是智者？能以袈裟封火山底岩漿」（〈四月〉）他知道披上袈裟，底下仍有岩漿。可是周夢蝶詩中所追求，果然是成為純智之人嗎？對於寫詩人來說，從情到悟，從惑到智，那歷程裡有顛沛的真魂，即是詩意棲居之所在。

〈走在雨中〉中曾說，「許久不曾有這分渴望了／雨和街衢和燈影和行色和無聊／仍和舊時一樣／——是我畏懼著歡樂」，因為歡樂必有沉落的時刻，因為有歡樂的記憶，銘刻於身心，才有渴望。這渴望可以蟄伏，不可以消除。可是生命如此寂寞，隻身來台的周夢蝶，在軍隊裡、在街頭的擺販裡，都似乎是那麼格格不入的一個。他讀經，學佛，不畏冷淡與艱難，一如他寫詩，默默，堅定，琢磨那骨肉，緩慢裡竟也累積了幾卷帙。他這樣區分，「詩

是感情，佛是觀點」，二者之間理應相反，卻在他詩中相成。把二者綰合在一起的，或者正是周夢蝶自己1965年4月〈致羅璧〉信中讚揚的「天真與癡情」，人的性分中「最可愛也最可哀」者，而這當然也是賈寶玉的特質。多年以來體會、斟酌，六世達賴詩人倉央加措的俳徊：「曾慮多情損梵行，入山又恐別傾城，世間安得雙全法，不負如來不負卿。」變成了周夢蝶多年來讀《紅樓夢》的感觸，糾葛的缺憾，奇異的圓滿。他的袈裟下埋藏著茶花，可是並不阻擋清水般的凝視，又令人想起「情僧」蘇曼殊的話，「一切有情，都無掛礙」。

除了詩，周夢蝶一生寫了許多信。從結集成書者來看，或勸人以愛，或勸人以寬懷，或表達情境、心性，多麼好看！例如1974年6月周夢蝶〈致王穗華〉信件末段寫：「謝謝你的關注！我很好。十四年了，在這兒。陽光的香味。塵埃的香味。風雨晦冥的香味。排骨，油煙，杏仁牛奶，鐵觀音和菊花的香味。……有時候，髣髴永恆就在我對面，嬾洋洋地坐著；世界昨天纏呱呱墜地，我是振翅欲飛的第一隻蝴蝶。」那樣靜美的姿態和目光。1976年4月〈致鄭至慧〉信中說：「看到一球嫩芽；如果不能『同時』看到整個絢爛的春天，及其凋萎與再生——這人，充其極，只能算他有半隻眼。」見微知著，坐小觀大，輕盈者以有限設想無限，沉重甚至提心醒肺，飛躍性的神思與思維的砝碼，這是不只求美，還求風骨與懷抱的文學家本事。

註：題目改寫自周夢蝶〈五月〉：「在純理性批判的枕下／埋著一瓣茶花。」

楊佳嫻
1978年生，台灣高雄人，雙子座，台灣大學中文所博士，自承受魯迅、張愛玲、楊牧等前輩作家影響。為網路世代的指標性詩人。著有詩集《屏息的文明》、《你的聲音充滿時間》、《少女維特》，散文集《海風野火花》、《雲和》。

耳背

王婉柔｜剪接

周公耳背，這是第一次與他見面，得到的訊息。

2010三月初，還穿著毛衣的天氣。那個星期六，第一次到新店探望病癒後的周公。我們與周公接觸溝通，表示希望拍攝他的紀錄片，受拒、再溝通、婉拒、再嘗試，已經來回半年多的時間了。因為要紀錄上一代文學大家的故事與作品，周夢蝶，是個再低調也不會被遺漏的名字。

曾進豐教授在樓下迎接我們，帶我們第一次踏進周公的小屋。他還躺在床上休息，見到來客，馬上起身披衣，坐在椅子上迎接我們。他是那麼地細瘦，那麼弱小，輕幽地彷彿一口氣就會飛散了。90歲的高齡，又才病癒，我們不敢太過驚動他，我向他自我介紹，他細縫般的眼睛微微張開了，看著我，許久，對我說了第一句話：「我耳背。」

周公耳背。在接下來與他密集接觸拍攝的一年裡，我老是記不清他到底是左耳背還是右耳背，說話提問，都得要牢牢實實地靠在他的耳朵旁邊，說話速度得慢、得準，否則他接收不到訊息，彼此就只能用微笑與手勢來表達。這種溝通方式很緩慢，至少在習慣忙碌步調的我們身上，在電腦可以快速演算記憶儲存大量訊息的今天，在一個小時必須處理五十件事的效率上，與周公說話，彷彿讓人遺忘時間，一個小時可能只問了一個問題，他只回答了一件事，其他時間在飽含思考與從容的空隙中填滿，久而久之，你被帶入他的步調，你跟著他的思考。那種慢，是屬於淘洗過九十年的記憶與生命，才選擇吐出來的；那種慢，那種長，那些停頓許久的空間，不是斷裂的，而是精練的。我到後來才漸漸習慣適應，並且順著周公的時間感，一次又一次重新閱讀他的詩，漸漸瞭解，「用生命在寫詩」的意義。

「我覺得呀，我大概是全台北市最閒的一個人。」最後一次訪談拍攝結束後，在計程車上他挨著我對我說。我好似回了什麼話他沒聽到，那表情寫著他又在屬於自己的記憶之河裡面感慨、漫遊。突然羨慕起周公的耳背了。隔絕了許多雜質的生活，剔除了許多噪音的環境，是不是的確可以讓創作更純粹？

詩人老友向明，在拍攝團隊第一次跟拍他們老文友聚會的隔日，在聯合報發表了一篇文章，文中就提到了周公每每在聚會時，總默不作聲，安安靜靜「看」著朋友們的談笑。周公不言不語的時候，的確給人一種凜然又嚴肅正經的形象，雙眼射出的精光，彷彿就要把你看穿，彷彿你剛剛的言行實在觸怒他了。但或許很多時候，他並沒有真正聽到什麼，而他一開口，又實在幽默風趣得很。

我想，周公耳背，與周公創作，與周公的慢、周公的時間感，之間的微妙關係，或許只有周公本人才能夠瞭解體會了。

水晶叉子

陳怡分 ｜ 製片

周公瘦，吃得少，他的胃和物慾一樣容易滿足。早年窮，周公常以白饅頭果腹，六十歲一場大病，割去四分之三個胃，離大魚大肉更遠了。而今他的最愛是清煨白麵條，只是年歲漸長，麵得煮得軟些，好稀哩呼嚕下肚。除了麵條，他還愛豆腐，尤其是滑嫩的白豆腐，一桌子菜裡頭，他可以專夾豆腐，默默吃下半盤。

每回吃飯，周公總是同桌最早停箸的人，不捨他平日吃得簡單，想多勸幾口菜亦不成，他會說「再好吃的東西，也不能吃飽。」隨口一句話，聽在耳裡都是警語。周公一放下筷子，我們就會自動送上牙籤，甚至多拿幾支，告訴周公「可以帶回家用喔！」，他會點頭說「好！」，摸索著把牙籤放進大衣口袋裡。

有一回，我們請周公到中影錄音，中場休息時準備饅頭當點心，吃了幾口才發現：完了，中影不是餐廳，沒有牙籤罐！又逢中影門口唯一的便利商店停業整修，救援無著。結果，我們找到最接近牙籤的物品竟是一塑膠蛋糕叉。懷著不知叉子能不能代替牙籤功能的不安，將叉子拿給周公，他卻說，這樣透明、精緻、美麗的東西，他不曾見過，可愛得簡直像藝術品，他要帶回家，好好收藏。問他叉子剔牙好使嗎，他試了一下，點頭說「還可以！」

過了一陣子，再去拜訪周公，看見冬天不磨墨的硯台上擺著簽字筆、筷子和一把牙籤牙線，小小方塊，猶如周公簡樸生活的縮影，卻不見那水晶般的叉子。不知道如果問起，他還記不記得這件事呢？

余光中

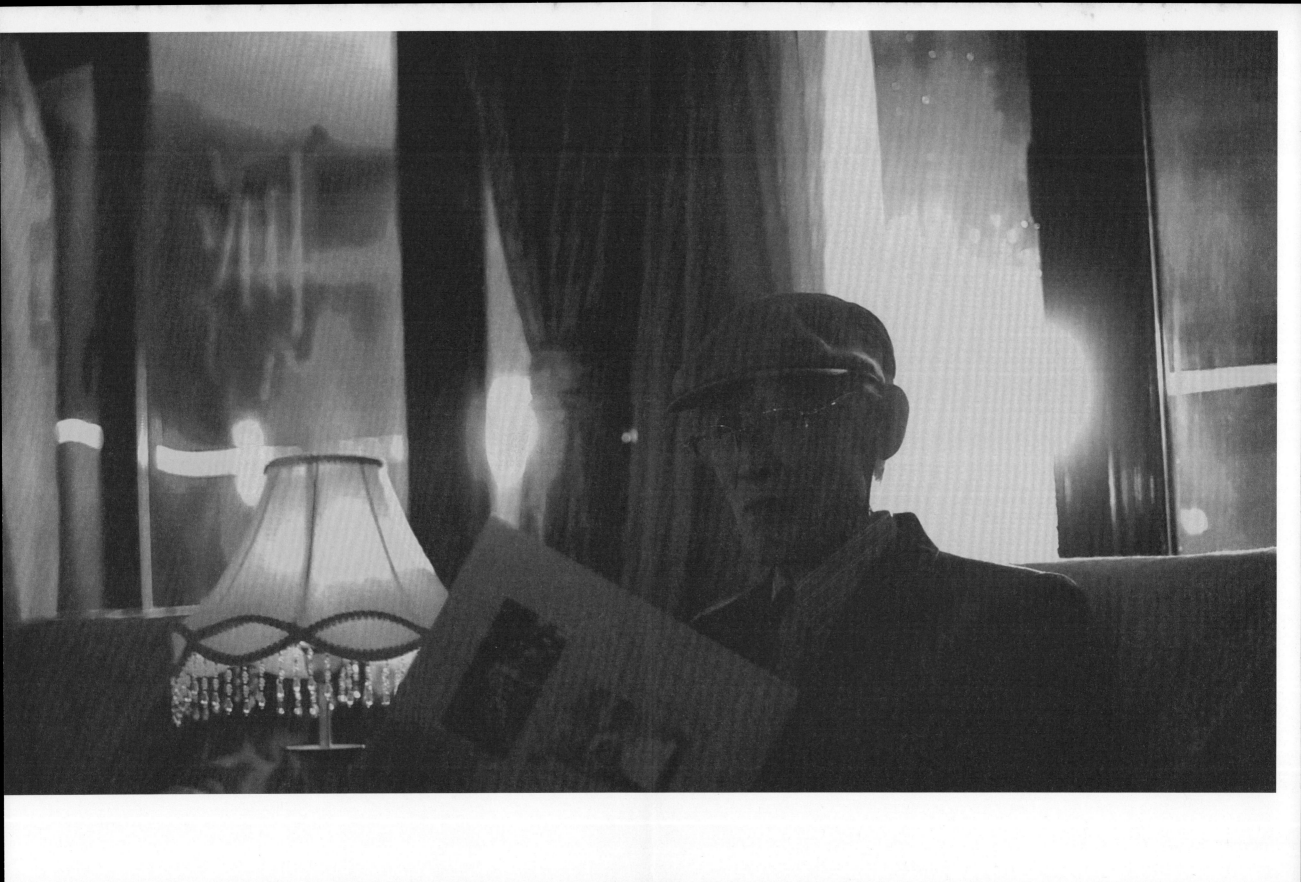

余光中
二〇五三十
于无物无阿

　　《望鄉的牧神》上承《逍遙遊》，下啟《焚鶴人》而《聽聽那冷雨》，是我壯年的代表作。從《咦呵西部》到《地圖》，五篇新大陸的江湖行，字裏行間仍有我昔日的車塵輪印，印證我「獨在異鄉為異客」的寂寞心情。至於後面的十九篇評論，有正論也有雜文，有些是檢討現代文學的成敗，有些則是重認古典文學的特色與價值，見證我正走到現代與古典的十字路口，準備為自己的回歸與前途重繪地圖。

散文也待解夢人　余光中

在〈悅讀陳幸蕙〉一文中我曾說過:「幸蕙做事,一向貫徹始終,井井有條,明媚的笑聲卻以堅定的意志為後盾。」果然,在《悅讀余光中·詩卷》出版六年之後,也是在端午期間,她又完成了其續篇《悅讀余光中·散文卷》,仍然交給爾雅,將於七月出書。

《散文卷》的風格依然維持《詩卷》的特色:平衡而兼顧;有微觀也有宏觀,有專注也有融會,有欣賞也有分析,更重要的是,有比較也有評價。她的功夫下得很深,不但遍讀了我的散文,更旁及我的詩作與評論,所以無論是主觀的欣賞或客觀的分析,

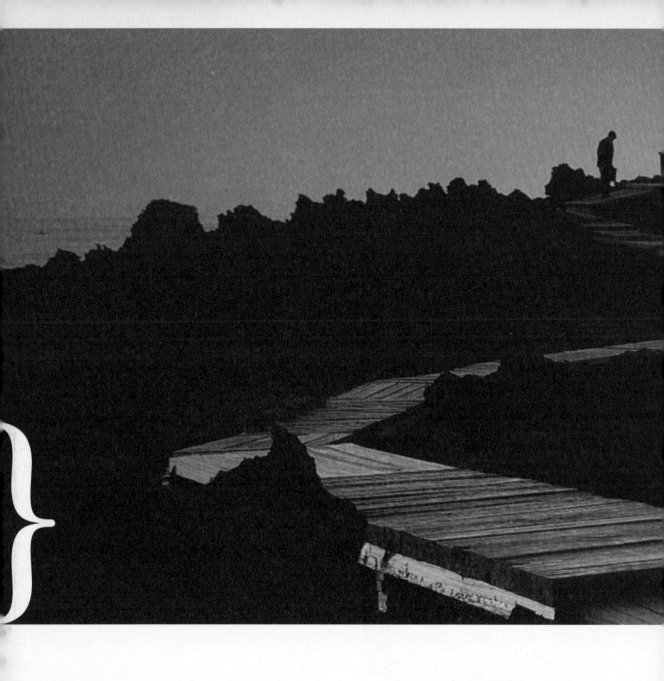

 逍 遙 遊　　如果你有逸興作太清的逍遙遊行　　如果你想在十二宮中緣黃道而散步

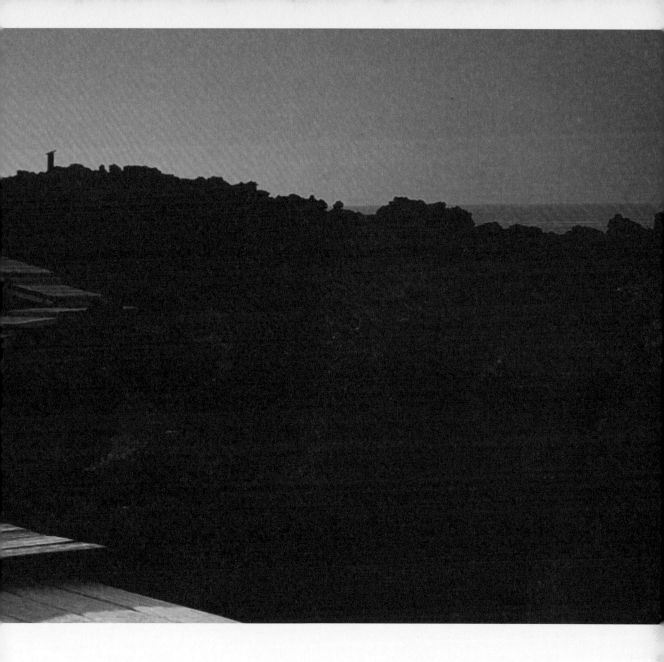

如果在藍石英的幻境中　　你欲冉冉昇起　　蟬蛻蝶化　　遺忘不快的自己

選自余光中〈逍遙遊〉，收錄於《逍遙遊》，九歌出版社

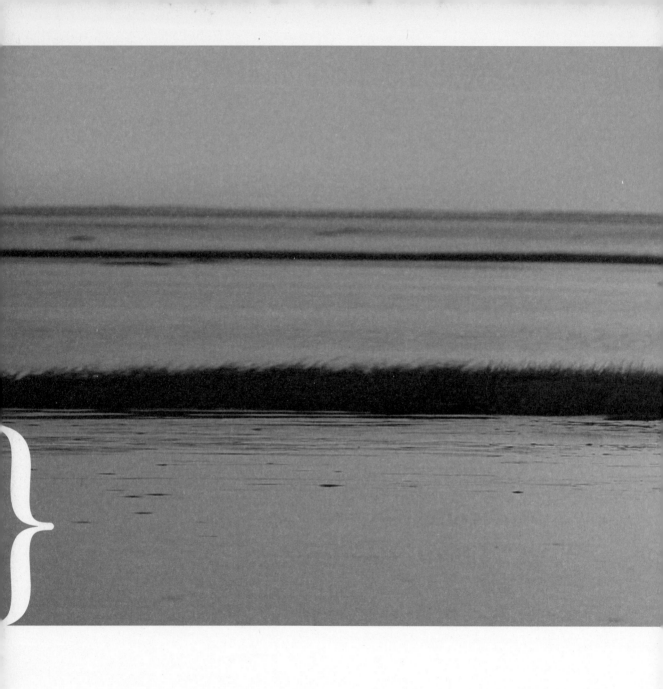

 狂 詩 人 　　　　寫我的名字在水上

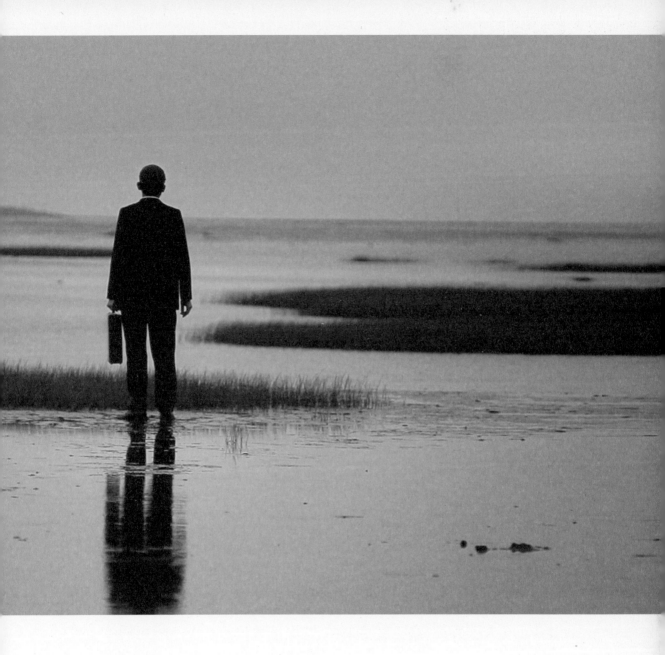

不　寫他在雲上　　　不　刻他在世紀的額上　　選自余光中〈狂詩人〉，收錄於《五陵少年》，大地出版社

地中海．島嶼書寫作 │ The Inspired Island

鄉　愁

小時侯　　鄉愁是一枚小小的郵票　　我在這頭　　母親在那頭
長大後　　鄉愁是一張窄窄的船票　　我在這頭　　新娘在那頭
後來啊　　鄉愁是一方矮矮的墳墓　　我在外頭　　母親在裏頭
而現在　　鄉愁是一灣淺淺的海峽　　我在這頭　　大陸在那頭

選自余光中〈鄉愁〉，收錄於《余光中詩選1949～1981》，洪範書店

(1928-)

余光中

余光中(1928-)，生於江蘇南京，祖籍福建永春。曾就讀於廈門大學外文系，1949年來台，進入台大外文系。1953年，與覃子豪、鐘鼎文等共創「藍星詩社」。1959年獲美國愛荷華大學藝術碩士學位，之後任教於東吳大學、政治大學、台灣大學等校，1974年至1985年任香港中文大學中文系主任，對香港文學發展與中文教育發展影響至深。1985年返台任教於高雄中山大學迄今。

余光中自十六歲起開始寫作，至今超過六十年創作力不墜。同時為詩人、散文家、評論家、翻譯家，文風多變，詩風多樣，代表作包括詩集《白玉苦瓜》、《敲打樂》、《天狼星》，散文《左手的繆思》、《記憶像鐵軌一樣長》、《日不落家》，文藝評論《分水嶺上》、《從徐霞客到梵谷》等，翻譯有王爾德的四大喜劇以及《梵谷傳》等，出版專書達五十多種，對華人文壇與學界產生深遠影響，文學地位隆重。

其文學資源兼自中西，其詩注重音樂性，散文則幽默博學。亦為六十年代以降台灣多場重要文學文化論爭的參與者。他的詩作激發了眾多台灣音樂家的靈感，成為民歌運動的重要資源，作品更列入各地華文教科書，深入人心，傳誦四方，堪稱為兩岸三地文學界最有影響力的一人。

《 獲獎

1962　獲中國文藝協會新詩獎
1966　獲十大傑出青年
1982　《傳說》獲台北市新聞局金鼎獎歌詞獎
1984　第七屆吳三連文學獎散文獎
　　　〈小木屐〉獲台北市新聞局金鼎獎之歌詞獎
1989　國家文藝獎新詩獎、主編的《中華現代文學大系》獲得金鼎獎
1994　《從徐霞客到梵谷》獲得聯合報「讀書人」最佳書獎
1997　中國詩歌藝術學會致贈詩歌藝術貢獻獎（中國大陸）
1998　文工會第一屆五四獎的文學交流獎
　　　並以散文集《日不落家》獲得聯合報讀書人最佳書獎
　　　中山大學傑出教學獎，行政院國際傳播獎章
1999　《日不落家》獲得吳魯芹散文獎
2000　高雄市文藝獎；以詩集《高樓對海》獲得聯合報「讀書人」最佳書獎
　　　第二屆霍英東成就獎
2008　獲國立政治大學頒授名譽文學博士

詩集
《舟子的悲歌》、《藍色的羽毛》、《萬聖節》、《鐘乳石》、《蓮的聯想》
《白玉苦瓜》、《紫荊賦》、《敲打樂》、《五陵少年》、《天國的夜市》
《在冷戰的年代》、《天狼星》、《與永恆拔河》、《隔水觀音》
《余光中詩選》、《夢與地理》、《五行無阻》。

散文集
《左手的繆思》、《逍遙遊》、《望鄉的牧神》、《焚鶴人》、《聽聽那冷雨》
《余光中散文選》、《青青邊愁》、《隔水呼渡》、《記憶像鐵軌一樣長》
《憑一張地圖》、《日不落家》

主編
《藍星週刊》、「藍星叢書」五種《文學的沙田》、《中華現代文學大系》。

評論集
《掌上雨》、《分水嶺上》、《從徐霞客到梵谷》、《藍黑水的下游》。

(1960-)

陳懷恩 ^{導演}

《 資深新銳導演，1982年世新印攝科畢業。1983年正式從事電影製作，剛好趕上台灣新電影的第一波，從《兒子的大玩偶》開始和電影結緣，二十多年來，從場記、劇照、副導、攝影等等，幾乎各種工作都做過了，並與楊德昌侯孝賢等多位台灣知名導演合作。擁有多方面的電影才華，累積了豐富的經驗與獨到品味，近年來，以攝影和國內外導演合作電影、短片及廣告拍攝，超過百部。影像風格自然寫實，善於捕捉人性細膩的部分，擁有豐厚的人文觀察與人文情感。

2007年自編自導第一部電影《練習曲》，以平實的手法拍下一個聽損青年七天六夜的單車環島之旅，溫暖抒情地呈現台灣景觀風貌，也透視了台灣庶民文化，深獲觀眾共鳴，不但票房亮眼，更引發至今仍熾的全台單車環島熱潮。 》

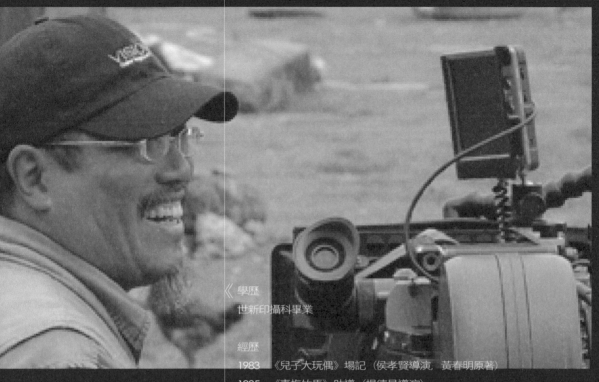

《 學歷
世新印攝科畢業

經歷
1983 《兒子大玩偶》 場記 (侯孝賢導演, 黃春明原著)
1985 《青梅竹馬》 助導 (楊德昌導演)、
　　　《童年往事》 劇照 (侯孝賢導演)
1986 《戀戀風塵》 音樂監督 (侯孝賢導演)
1987 《尼羅河的女兒》 攝影 (侯孝賢導演)
1989 《悲情城市》 攝影 (侯孝賢導演)
1992 《少年吔安啦》 助導 (徐小明導演)
1993 《戲夢人生》 副導演 (侯孝賢導演)
1995 《好男好女》 攝影、 音樂監督 (侯孝賢導演)
1996 《南國再見, 南國》 攝影 (侯孝賢導演)
　　　《忠仔》 美術指導 (張作驥導演)
2002 《扣扳機》 攝影 (楊順清導演)
　　　《7-11之戀》 攝影 (鄧勇星導演)
　　　《美麗時光》 美術指導 (張作驥導演)
2005 《經過》 攝影 (鄭文堂導演)
》 2007 《練習曲》 編劇、 導演、 攝影

下課後的十分鐘

陳懷恩 ｜ 導演

開始，耿瑜帶著文學家系列紀錄片的企畫來找我，那是09年三月的事。

大師們的名字都熟悉，但沒有一位稱的上「認識」，「余光中」倒是其中較有印象的，與其說熟悉他的詩，不如說喜歡他的詩在楊弦的歌裡。

這個「輕率」的判斷，接案之後，才發現大事不妙，余老師創作之豐（五十幾本書，一千多首詩，不計其數的散文，譯著），哪是短短一兩個月可以消化完成的；多元的詩風，更是令人難以捉摸。

所以找了編劇浩軒來幫忙讀書，進而整理資料（浩軒，台大經濟系畢業，退伍之後一心想創作電影，有耐心又勤快，毫無怨言地接下這個苦差事），我們期望在正式拍攝前，能做一個假設性的劇本（儘管紀錄片可以無須一個準確的劇本），藉此能與製作單位與傳主余老師溝通，就內容上，也可以有所檢視。

原本打算從五十歲的余老師回溯過去，再呈現往後的三十年，這個形式的「過去」與「未來」共同構築余老師一生的創作。而選擇五十歲的意義在於與我此刻的生命感受同步，以及以為那是余老師自省的關鍵時刻（引起軒然大波的「狼來了」，不就是發生在1977）。

然而，這個結構進展的一點都不順利，看似「強而有力」的開場，由於資料的貧弱，加上單向的觀點，如此的敘述，顯得有些矯情做作。也因此我們必須回歸正視「當下」，閱讀現在的他。

但是記錄余老師現今的想法與生活面貌，讓我們感到壓力非常大，我們幾乎找不到和他對話的方式，基本上他是嚴肅的，所謂「閒談」都必須在一定的學識範圍內。如果你熟悉他的作品，體認他背後的博學，他花那麼多時間，寫如此豐富的作品，因此不輕易「閒聊打屁」，是完全可以理解的。就像你去拜訪他，第一時間開門接待你的人，是師母，一定不是他，他能有效地避開那個需要寒暄，需要客套的時刻。就紀錄片拍攝的原則與技巧而言，我這個導演，與被攝者的關係，可說是完全不合格。好難的差事啊！即使影片已完成，我仍舊惶恐忐忑，深怕力有未逮。

至於「側拍」，我們跟著他四處演講，在現場雖然能感覺到他的魅力十足，但記錄下來的多是「官方說法」，整理之後，發現僅有寥寥地數分鐘內容，比「轉播」還不如。

那是一段難熬的日子，原本讀詩是件享受的事，但面對余老龐大的詩作，總覺得理不出頭緒來，也或許因為資料太多，也太多元，再加上自己不曾好好唸過書，文學底子太差，所以從中完全找不到紀錄的切入點，即使曾經也考慮用編年的方式，述說一個人的生命歷程，這種形式看似嚴謹，卻最沒有創意，而且余老師「龐大」的人生，豈是短短的六十分鐘（這是企畫單位對影片長度最基本的要求）能夠表達的。

所以我們不斷地提醒自己，回歸影片創作的本質，要用影像來說故事。

我始終相信電影畢竟是看的，運用影像讓觀眾瞭解，進而有所感受而感動，是最重要的事。如果無法達到這樣的結果，就算影片的內容再豐富詳實，可能也僅止於讓觀眾理性地理解余老師的點點滴滴，而無法有效地傳遞作者（余老師與我）的情感，那樣的成績，也絕對不如一篇文章或新聞式的報導，那麼有效率且精準。

而且，紀錄片運用旁白來說明一切，是方便且不為過的，但我們在余老師面前，最不敢用的是文字，無論找誰來寫旁白，我們都不放心，就像是拍部攝影家的紀錄片，我猜拍片的攝影師，壓力絕對是所有工作人員中最大的。所以我和浩軒就定下一個原則，也是限制，凡是影片中要用到的文字，就拿余老師的文字來表達，儘管尚未找到理想的敘事形式，我們也堅持要這麼做。慶幸的是，後來發現「寫自己」，在余老的作品中，並不難找到，余老師一輩子都非常認真、用力的紀錄自己。

至於如何用影像來顯影他的種種，這是我較有自信的，畢竟我習慣思考影像形成影片的邏輯，假設能夠掌握「詩與人生」的「動態」關係，把影像用「資料」的概念去架構，讓「它們」能夠達成相對於「詩人」(文學家)的構成元素，或許這也是一種影像敘事的創意：(海邊的棧板──書，枯樹林──筆，濕地的水──紙)。只是依舊擔心我的影像能力不夠精鍊，無法與余老師的文字相匹配。

每星期三上午，余老師在中山大學仍有一堂課。在正式拍攝前，我和浩軒決定要先去上這堂課，儘管是英美浪漫文學，對於我這種完全沒有底子的人而言，他豐富的學養，耐心細心的旁徵博引，聽起來依舊有趣。

在一次上課之後，我用攝影機尾隨了余老師下課後的十分鐘，我盡量保持六尺的距離跟拍，靜靜地的閱讀他的背影，圖像襯著空間中的腳步聲，竟然讓我有著一種莫名的感動。

離開教室，他拎著一個裡頭裝著學生作業及厚厚原文書的提袋，另一手拖著一只水杯，從三樓緩緩地踏上五樓，步入教授研究室，稍事整理一下這個面海的書屋，用鑰匙將它清脆地闔上，接著將身影消失在長廊的盡頭。

這條二十五年來他一直走的路，或許對他來說是件微不足道的事，但對我而言，卻是一個重要的發現：這個簡單的動態，讓影像有了旋律，有了節奏，閃現了某種生命的能量，讓一種閱讀可以開始，就像一首曲子，總會有一個開啟的音符。

從此，故事可以開始說，用最合適的……

余光中在無錫古運河的船上

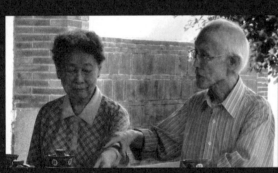

余光中與夫人范我存女士在墾丁

余光中在無錫惠山古鎮

余光中在徐霞客墓前膜拜

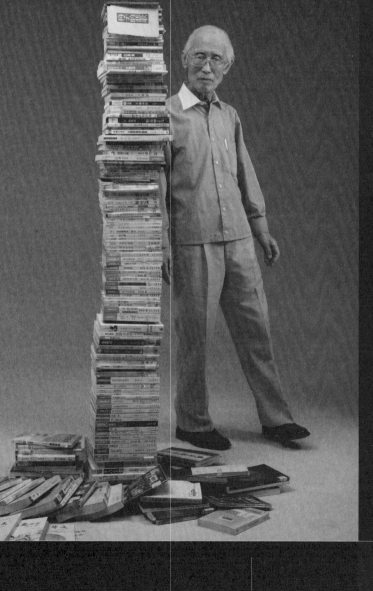

余光中的著作等身

作家 王文興

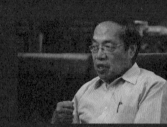

政大台文所所長 陳芳明

詩人 瘂弦

文藻外語學院校長 蘇其康　　　佛光大學文學系教授 黃維樑　　　音樂人 馬世芳　　　資深廣播人 陶曉清

詩人 向明　　　　　　　詩人 陳義芝　　　　　　作家 陳幸蕙　　　　　　畫家 劉國松

導演和編劇兼攝影及收音

余光中在墾丁面海練太極

拍攝團隊和余光中等待日出

出機二組拍攝

阿里山拍攝

杉林溪拍攝

無錫拍攝

編劇：徐浩軒

台灣大學經濟系畢業，曾任騰達、天馬行空電影發行公司實習助理，《我的環台夢—劉金標的73歲，自行車環島日記》文字、攝影，金馬影展、台北電影節活動攝影後製，電影《一頁台北》、五月天MV《如煙》、大愛連續劇《陳顯顯的故事》製作助理、東森幼幼台《黑葉放輕鬆》節目側拍、MSN十週年舞台劇《公主玻璃鞋》編劇，屏風表演班《合法犯罪》、《王國密碼》影像設計等多面向影視工作。

記得第一次拜訪余老師時，就像個小學生，與當課本中的作者本人在眼前展演——他說九歲那年，與母親在高淳佛寺的香案下躲過日軍的尖刀、三十歲在西雅圖機場第一次看見電視、最搖滾的六九年聽見茱迪·柯玲絲的歌聲……在那刻，我知道面對的不只是個詩人了，那背後有條從民國初年鋪到今天的鐵軌，窗外歲月的風景一路開展，著作等身的豐富創作是沿途停靠的車站，等我探索。

紀錄片中，詩人執著手提箱走過森林、鐵路、沙漠尋找著什麼。而在我眼裡，他也是那捧握滿手資料在尋找余光中的自己，找到他了嗎？我想只是和他打到招呼而已吧！

剪接：許惟堯

電影剪接作品：《呼吸》、《夏午》、《台北星期天》。紀錄片剪接作品：Discovery紀錄片～台灣人物誌《劉金標》、《陳文郁》、台灣高鐵紀錄片、故宮紀錄片《數位典藏計畫》以及台北《文華苑》多媒體影像設計。2010年，最新作品為文學家紀錄片《逍遙遊》及紀錄短片《阿蕊的家庭理髮》。

剪接是一種挑戰，剪文學家紀錄片是一種更大的挑戰。這份工作與其說是剪接，不如稱其為磨削與淬鍊，思索與探尋變成最重要的功課。

為了在影像風格與紀實觀點之間找到平衡，初步剪輯後，我們花了幾個月的時間與導演、編劇往覆討論，修改影像表現、聲音演出，以及動畫特效，最後甚至捨棄了大量流水帳的紀實片段，以影像風格為思考主軸，只保留事件與人物原有的韻味。

另外我們也花了許多心思在字幕設計上，希望在詩意的表現上，能夠簡約而不單調、華美而不流俗。說實話，擔任文學大師紀錄片的剪接師，絕對不是一件逍遙的工作，但卻是我工作歷程中，相當難得的經驗與洗禮。

音樂：蔡曜任

法國國立凡爾賽音樂院，音樂研究碩士，大提琴高級班評審
一致通過首獎。
以電影《台北星期天》入圍第47屆金馬獎最佳原創歌曲。
2010年發行《陪月亮散步》三重奏演奏專輯。目前於多方面
電影、電視、動畫、唱片，從事配樂、音樂製作、編曲、大
提琴錄製及古典跨界演奏。

為了配合影像的主體性及對比，
音樂創作上以濃郁的情感描述，
使用大量聲音元素配器，
來突顯旅程中的豐富性，
繼而詮釋不同故事場景下所代表之涵意。

更在與導演、剪接師的想法交流中，
取得音樂與畫面上的飽和度。

出品人	童子賢
製片人	廖美立
總監製	陳傳興
監製	王耿瑜、楊順清
製作	奇霏影視製作有限公司
導演/影像	陳懷恩
副導演/編劇	徐浩軒
製片	洪羽潔
剪輯	許惟堯
訪談	羅任玲、楊雨樵
紀實攝影	陳克勤、劉俊宏
攝影協力	簡銘歧
棚內攝影	劉振祥
助理	陳威逸
美國畫面	韓允中
特效	黃仁君
字幕設計	許惟堯、黃仁君
照片修圖	洪羽潔
音樂	蔡曜任
音效混音	夏百豪多媒體工作室
調光	楊呈清
	（現代電影沖印股份有限公司）
調光助理	鄭兆珊、劉彥荻
英文翻譯	師大翻譯所
聲音演出	萬芳、陳懷恩

側拍紀錄導演/攝影 王耿瑜
側拍紀錄剪接 江寶德

文學顧問（依筆劃排序）
初安民、封德屏、陳芳明、葉步榮、楊照、楊澤

演出
（詩人）
徐浩軒
（鬼雨）
鄭琬蓉、劉見新、鄭俊偉、賴慧珊
盧奕霖、蔡坤霖、蔡侑達、高嬿涵
高嬿涵、袁希瑀、陳在舜、簡星東
（詩社）
林宛瑢、許家菱、楊雨樵、鄒佑昇、魏安邑

受訪對象（依筆劃排序）
向明
瘂弦
王文興
馬世芳
殷正洋
陳芳明
陳幸蕙
陳義芝
黃雄樑
陶曉清
劉國松
蘇其康

諮詢對象
范我存
余季珊
傅孟麗
庄若江
吳正國
吳格明
王慶華
周春娣

影音資料提供（依筆劃排序）
文訊雜誌社
行政院新聞局
《江湖上》/楊弦
《民歌手》/楊弦
《念奴嬌》/九歌出版社
台灣電影數位典藏中心
財團法人 國家電影資料館

128
129

The Inspired Island

有一種奇幻的光，余光中

凌性傑 ｜ 文

大多數人都是經由國、高中國文課本認識了余光中，背誦他的詩句，回答與他有關的種種問題。在那些文本中，不免有著濃烈的去國懷鄉之情，以及文化認同的辯證。然而，生存的情境有別，這時代若真還有鄉愁，也早就產生質變了。我們這一代人對世界的鄉愁圖像，早已不是余光中的長江水、海棠紅，那種對鄉土空間物象的思戀。這當下，世界彷彿是平的了，我們或許網路世界、消費社會有更濃烈的鄉愁。我筆務虛而不務實，只能從余光中作品去揣摩那前現代的心態與情調。

余光中生於南京，原籍福建永春。抗日戰爭時，隨著母親到四川。他一生中考取過五個大學，讀過三個大學。錄取北京大學後，北方時局不安，所以選擇了金陵大學，後來又轉讀廈門大學。其後舉家遷居香港，翌年(1950)渡海來臺，考取了臺大與師範學院，最後成為臺大的插班生，在臺大完成大學學業。取得愛荷華大學藝術碩士後，曾在多所大學任教。1974年前往香港中文大學，1985年到中山大學任教，從此定居港都高雄。這半生的漂泊，不管是為了避亂、求學、謀職，終於都化為文字，我也看見了空間是如何形塑一個詩人。

或許可以這麼說：余光中早期詩作裡，那種有家歸不得的浪跡情懷，是上個世代以前專屬的權利，代價是要歷經時代裂變、親族離散。所以六年級生如我，一直無法真實體會對故鄉的孺慕眷戀鄉愁。

不管是在詩或散文裡，余光中總是流露出睥睨的神氣。他堅定的相信，自豪又自負。第十本詩集《白玉苦瓜》(1974初版)，讓他「自覺已達成熟的穩境，以後無論怎麼發展，自信已有相當的把握。」其中的〈鄉愁〉、〈鄉愁四韻〉、〈民歌〉、〈江湖上〉、〈民歌手〉、〈搖搖民謠〉……，最是膾炙人口。七、八〇年代，這些具有樂府民歌特色的現代詩，傳唱於大街小巷，校園民歌運動如火如荼的展開。

余光中從二十歲發表第一首作品〈沙浮投海〉(1948)以來，寫詩至今已經超過一甲子。余光中七十歲那年(1988)，《余光中詩選》第二卷出版，序文寫道：「一位詩人到了七十歲還天真爛漫地在出新書、刊新作，真可謂不識時務了：倒像是世間真有永恆這東西一樣。要詩人交還彩筆，正如逼英雄繳械。與永恆拔河，我從未準備放手。至少繆思還在我這邊。」的確，沒有生命，就沒有創作。他自願或不自願的遷徙，在生命的侷限中與永恆拔河。那氣勢雄健，果真是盡其全力，與時間搏鬥、戰爭。

余光中不僅與他人論辯爭執，也一再地與自我論辯爭執。不論是哪一個時期，也不論哪一個面向，他的問題往往不是「我是誰？」、「我是什麼人？」，而是該要用怎樣的形式昭告強烈的自我意識。身份與認同，對他來說似乎不成問題。他的焦慮，或許來自於太過執著的身份與認同。

在長詩〈天狼星〉(1961)裡，詩人就在傳統與反傳統的辯證裡，完成了他最艱難的實驗。然後他可以說，要告別虛無了。義無反顧的走回傳統，是為了更全面的創新。

余光中的詩藝在時間中完成。以音韻鏗鏘、博厚跌宕見長的他，六十年來始終沒有放棄對聲情與文情的終極追求。余光中的美學實踐，則在調節聲音，務使聲音與意義相符。呼吸與心跳，是人體兩大節奏規律。呼吸影響斷句分行，心跳影響語速急緩。余光中詩文作品有一個永恆的標準，就是讓每一個字句散發獨特的生命力，有心跳、有呼吸。

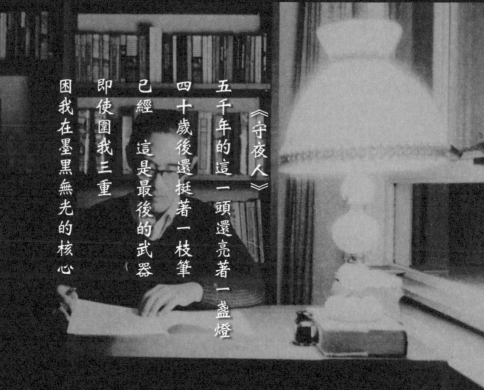

《守夜人》

五千年的這一頭還亮著一盞燈

四十歲後還挺著一枝筆

已經　這是最後的武器

即使圍我三重

困我在墨黑無光的核心

五四以來，中文「現代化」的歷程往往跟「西化」有著不可切分的關係。余光中認為五四這一代的作家，不僅西化不夠，對中國古典文學的評估也不準確。他們往往偏重於文學的社會功能，忽略了作品的美感價值。現代散文不能流於口號宣傳，必須強化藝術性才能找到這個文類的生命力。余光中不斷拓展題材，無有不可寫者。不斷翻新技巧，務使手法鮮活，永遠對語言文字保持敏感。散文作品的呈現恰能印證他的美學觀：有聲、有色、有光。一個優秀的散文家，一定要能敏銳的覺知現象，形塑自己的風格，與讀者深刻的溝通。余光中運筆行文，總是統攝知性與感性，鎔鑄古典與現代，左手的美學讓我們看見現代中文原來可以如此深刻，如此豐美，就像他自己說的：「明滅閃爍於字裡行間的，應該有一種奇幻的光。」《《左手的繆思‧後記》》

余光中的散文一直不避諱有「我」，不故作客觀，也不蓄意保持距離。因為其中有「我」，更顯得快意淋漓。他驅遣文字一如開車，剛猛迅速中仍帶著風度翩翩。陳芳明老師說，有回南下西子灣探望余老師，余老師堅持開車送他去左營搭高鐵。只見余老俐落的轉動方向盤，有著〈噫呵西部〉裡的明朗暢快。高雄的道路筆直寬敞，最適合一路飛奔。高鐵左營站下客處在頂樓，其間幾多蜿蜒周折，許多駕駛人來到這裡都要變得遲緩。而余老過彎、滑行毫不猶豫，果然讓陳老師準時搭上列車。在陳芳明老師的敘述裡，我彷彿看見，花白的髮絲在風中飄揚，而詩人的眼神清亮，有一種睥睨，望向遠方。

余光中文氣與人格一致，在恆久不懈的錘鍊、琢磨裡，一再地刷新了自己，乃至於卓然成家，氣度與風格並具。他的文字世界，有一股萬物皆備於我的氣勢。現代中文在他手上，終於有了一種奇幻的光。

凌性傑

生於高雄市。師大國文系、中正中文碩士畢業，東華中文所博士班肄業。曾獲台灣文學獎、教育部文藝獎、林榮三文學獎、時報文學獎。迷信山風海雨，寂靜的冥契與感動，在體制中恆常渴求似不可得的自由。現任教於建國中學，著有《愛抵達》、《有故事的人》、《找一個解釋》、《2008／凌性傑》。

──「開場時的階梯像是書堆出來的路，枯樹林就像是筆，水面就像是紙，書、紙、筆是余光中作品很重要的三大意象。」～陳懷恩

詩人聲名水上書──余光中《逍遙遊》紀錄片導演陳懷恩專訪

吳文智｜文

【他們在島嶼寫作—文學大師系列影展】由五位導演輪番上陣,詮釋六位文學大家靈魂,其中曾以《練習曲》展現台灣美麗人情的陳懷恩導演,在《逍遙遊》再度以他專擅的詩意美景,烘托勾勒出詩人余光中的浩瀚生平,難以想像《逍遙遊》緣起與成形,其實經過諸多轉折。

紀錄片《逍遙遊》影像浩然動人,陳懷恩導演談起當初接拍過程卻很感慨,「企劃很單純,但大家都沒有預設文學紀錄片拍攝難度的經驗值,只能邊拍邊當成共同學習。」

著作書堆與詩人「等高」

「幸好我是最早接觸的導演,可以第一個選題目,馬上就選定作家余光中,不然別人也會很快選走。」陳懷恩謙遜自嘲。

「並不是余光中作品容易入手,我當初也沒那麼審慎,而是那麼多文學家,我也沒一個懂;但余光中的詩曾被譜成歌曲,聽楊弦民歌是小時候的成長記憶。」攝影出身的陳懷恩半開玩笑說:「那時以為這就是余老師的全部,好歹也可以拍成『詩V』。」直到開始拍攝,陳懷恩才發現余光中的作品不只如此,他的著作有五十多本,包括一千首詩、散文、譯作及評論等,文字量驚人,陳懷恩乾脆大玩「著作等身」橋段,讓余光中跟書堆合影。

陳懷恩也因此很快發現問題,「我懂怎麼拍片,問題是要拍什麼?我沒有文學背景,卻要記錄一位作家,只是知道卻沒看法,很難拍。」陳懷恩笑了笑又說:「其實有看法也不一定能拍!我們那時很困惑要如何談余光中,連如何開始都不知道。」

其實要認識余光中,原本就不是一、兩天或一、兩本書能夠辦得到,通常紀錄片會用編年史方式,尋找創作分水嶺作為影片結構,但陳懷恩和編劇浩軒試圖尋找全新觀點,特別跟余光中相約見面,第一次見面時先徵詢余光中對這部紀錄片的期待,第二次更呈上有劇情綱要與分鏡的「假企劃」,「他一看到文字就被黏住,看得非常仔細。我們很感動,那時就覺得有信心。」

對死亡與生存的省思

陳懷恩後來才知道,原來被大師呼嚨了,當時余光中根本不清楚要拍什麼,因為經過四、五個月的側拍,余光中私人行程不僅不曝光,公開行程又太像電視新聞畫面,「這些何必要我們記錄?」花了近半年卻一無所獲,陳懷恩決定重回作品尋找靈感,「我和編劇始終認為了解作家作品才能找到有趣的觀點,為紀錄片營造爆炸性與戲劇性。」

余光中作品字裡行間瀰漫著傳統文化氣味,他曾自述:「大陸是母親,台灣是妻子。」夏志清論文則認為:「余光中所嚮往的中國並不是台灣,也不是共黨統治下的大陸,而是唐詩中洋溢著『菊香與蘭香』的中國。」陳懷恩也很明瞭中國文化是余光中首重的價值意義,「他生逢其時接續中國現代化的努力,很多作品反映中國面對西方的衝擊,但現在台灣本土氛圍似乎不太重視這點。」因此陳懷恩安排台大詩社研究余光中詩作的橋段,「我讓他們自己做功課,看看年輕學子怎麼說;雖是設計的布局,但內容都是學生自己的心得。」

怕「中國」這個議題太過沉重,陳懷恩原本打算挑戰余光中於七〇年代發表〈狼來了〉的鄉土文學論戰事件,「這段過程的批判陳述太過有爭議性,不是三言兩語能交代,最後還是放棄了。」

最關鍵的是編劇這時看到慶祝余光中八十歲的祝賀書《詩歌天保》,文藻外語學院校長蘇其康教授提到余光中作品與濟慈的關聯:濟慈墓碑銘刻著「他是名字寫在水上的詩人」,說明余光中〈狂詩人〉詩作:「寫我的名字在水上?不!寫它在雲上。不,刻它在世紀的額上。」有向濟慈這位西方浪漫詩人致敬之意。

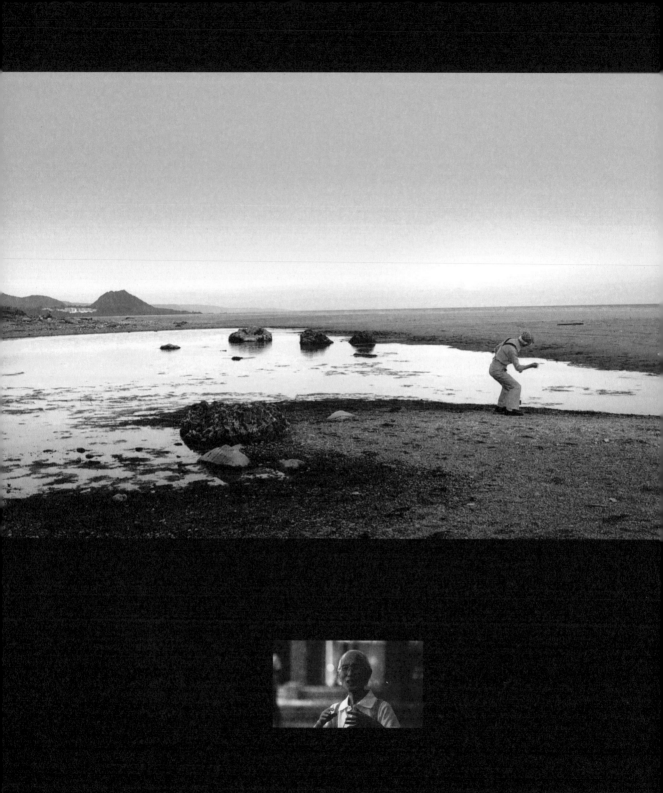

這個發現點醒導演:「我們曾拍到余光中抱怨俗事繁忙,希望以後有時間重新翻閱濟慈作品。既然他年輕時代就熟讀濟慈,為何60年後還要去看?我想這是他一生的職志,也成為這部片很重要的脈絡,就是發掘余老創作的形而上價值。」

陳懷恩笑說「濟慈」成為當時研究余光中的「關鍵字」,編劇還因此交了很多報告給導演,「『辦案』過程發現余光中作品中還出現過雪萊等詩人的影子,這才發現余光中在不同的年紀關心不同的人,26歲關心濟慈,33歲關心雪萊。他的作品已經跳脫時代,成為個人內心的爭鬥,是他對死亡與生存的省思。」

童心未泯,打水漂自娛

最後就在余光中於36歲寫成的《逍遙遊》散文〈鬼雨〉中,陳懷恩看到很戲劇性的手法,描寫詩人的恐懼與欣喜,當下就知道怎麼拍余光中,而片名也跟著出來了。「逍遙遊」一詞出自《莊子》,導演特地徵求余光中的同意,余老的答案也妙:「我哪敢說同不同意?莊子同意就行了。」巧合的是余光中曾自述:「在〈逍遙遊〉、〈鬼雨〉一類的作品裡,我倒當真想在中國文字的風爐中,煉出一顆丹來。」

「余光中笑大多數人都是詩國的過客,包括他自己本人;而每個人對『逍遙遊』也充滿想像,大家都想逍遙一下。既然如此,這部片就輕鬆帶領大家跟余老人生同步,也跟中國近代文化同步;看中國文化何去何從,以及余光中的人生選擇。」

紀錄片《逍遙遊》名符其實,以余光中的幾趟優游旅行為骨幹,點出他逍遙一生的際遇。陳懷恩直說冥冥中都是巧合,例如余光中有一趟行程,受邀赴大陸拜訪無錫蠡湖,「機會難得,我們就跟著去拍,雖然到當地才臨時勘景,卻意外發現〈逍遙遊〉的文字竟然都能一一對照江南景色,就像從詩人作品中走出來一樣。」

「我們其實是刻意安排余光中在〈逍遙遊〉裡遊山玩水,因為他寫過很多遊記,非常精緻、有品質、有歷史考據。例如墾丁是他在台灣唯一寫過遊記的地方,我們就設計他舊地重遊,而且不是一人遊,還帶著夫人同行。」陳懷恩笑說余光中原本不太願意,有點被半強迫地去墾丁玩,「但他去了之後很開心,還一路為夫人解釋各地景物;甚至半推半就地,在海邊充滿童心地打起水漂。」

台灣南部小學教科書收錄余光中的詩〈雨,落在高雄的港上〉,導演特地安排余光中赴高雄三民小學聽學生讀詩。但那天女兒剛發生車禍,師母已趕往醫院,礙於學校已經約好,余光中被迫前往,心情很不好,陳懷恩直說:「我們正心想今天毀了,沒想到一聽到小學生讀詩,他當場開心了起來,還教小學生如何念,小學生後來還全圍過來找余爺爺簽名。」

「過去的東西,要觀眾在兩小時內接受是有壓力的,因此現在余光中的神采才是最可貴的地方。」陳懷恩希望記錄「當下」的余光中,「這是我一廂情願的拍法,其實余老不願意攝影機那麼貼近,他也會感受到機器的窺伺,一看到攝影機就打招呼,真的很難拍。」

陳懷恩覺得余光中的文字描繪很漂亮、乾淨,所以這部片刻意用影像為架構與詩結合,在宛如余光中日記的詩與散文旁白中,影像充滿象徵性,「例如開場時的階梯像是書堆出來的路,枯樹林就像是筆,水面就像是紙,書、紙、筆是余光中作品很重要的三大意象。」

余光中本人看完紀錄片《逍遙遊》的感想為何?導演笑說余光中沒有說出意見,只是技巧性地給予評論,「像是看另一個人的故事,挺有意思。」「原來紀錄片拍出來是這樣子,早知道就再多給點時間拍。」

——轉載自《明報週刊》

如霧起時。

鄭愁予

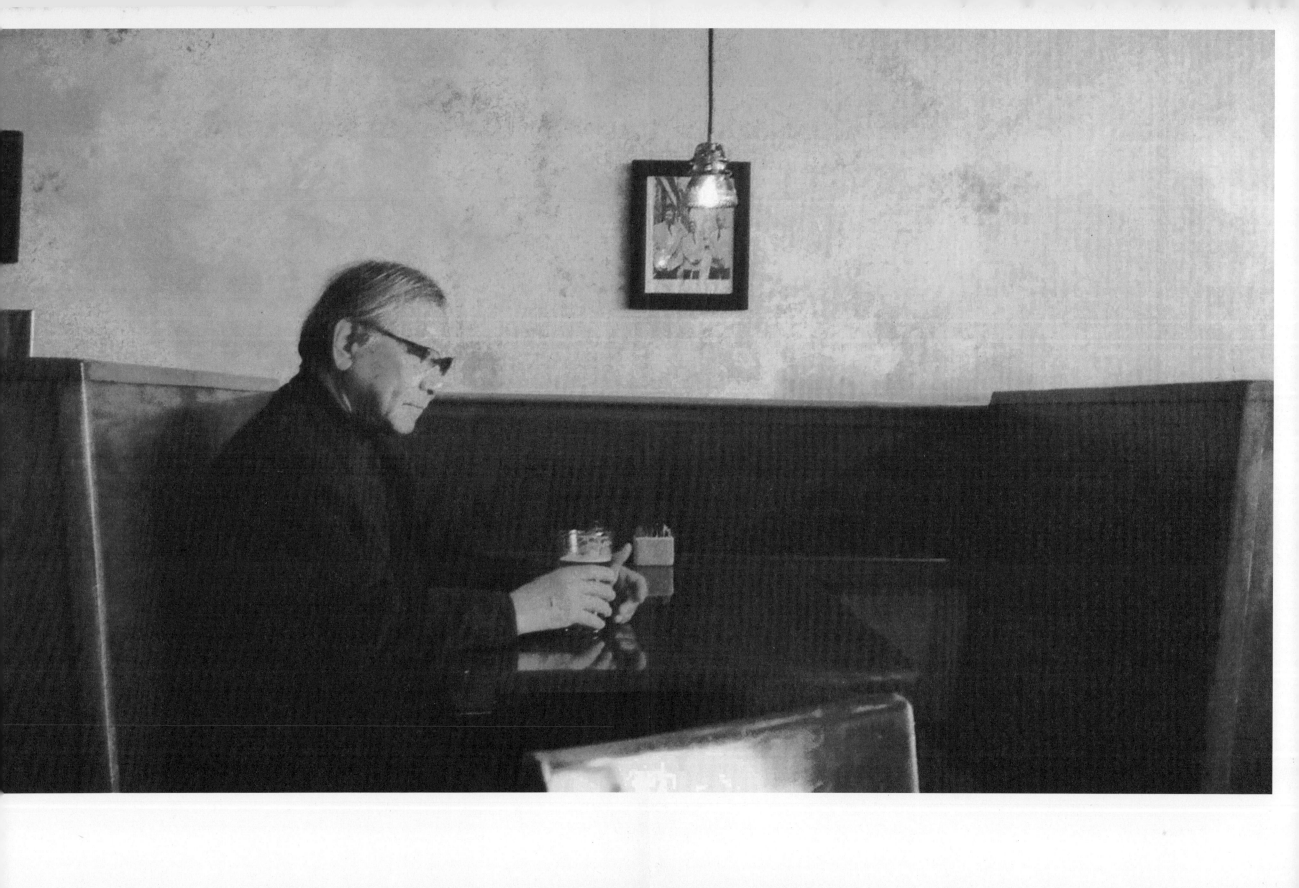

冰雪晴天明澄新加

針筆接直主

冰雪古神

張群李元

如 霧 起 時

我從海上來，帶回航海的二十二顆星。
你問我航海的事兒，我仰天笑了⋯⋯
如霧起時，
敲叮叮的耳環在濃密的髮叢找航路；
用最細最細的噓息，吹開睫毛引燈塔的光。

赤道是一痕潤紅的線，你笑時不見。
子午線是一串暗藍的珍珠，
當你思念時即為時間的分隔而滴落。

我從海上來，你有海上的珍奇太多了⋯⋯
迎人的編貝，嗔人的晚雲，
和使我不敢輕易近航的珊瑚的礁區。

詩收錄於《鄭愁予詩集 I：1951～1968》，洪範書店

錯　誤

我打江南走過　　那等在季節裏的容顏如蓮花的開落⋯⋯

東風不來，三月的柳絮不飛　你底心如小小的寂寞的城

恰若青石的街道向晚　跫音不響，三月的春帷不揭

你底心是小小的窗扉緊掩　　我達達的馬蹄是美麗的錯誤　　我不是歸人，是個過客……

詩收錄於《鄭愁予詩集 I：1951～1968》，洪範書店

野　店

是誰傳下這詩人的行業
黃昏裏掛起一盞燈

啊，來了—
　　　有命運垂在頸間的駱駝
　　　有寂寞含在眼裏的旅客
是誰掛起的這盞燈啊
曠野上　一個矇矓的家
微笑著……

　　　有松火低歌的地方啊
　　　有燒酒羊肉的地方啊
有人交換著流浪的方向……

詩收錄於《鄭愁予詩集 I：1951～1968》，洪範書店

鄭愁予

鄭愁予，本名鄭文韜，筆名典故來自《楚辭‧九歌‧湘夫人》：「帝子降兮北渚，目眇眇兮愁予。」以及，辛棄疾〈菩薩蠻〉：「江晚鄭愁予，山間聞鷓鴣。」1933年生，出生於山東濟南，籍貫為河北寧河。遠祖邊自閩臺，為明末及有清一代世襲的軍事家庭，在台灣新竹中學、國立台北大學（前中興大學法商學院）畢業，國防外語學院聯絡官班卒業；曾在基隆港務局工作多年，其間加入現代派、創世紀等詩社。1968年受美國愛荷華大學國際寫作計劃邀請為駐校作家，嗣進該校英文系創作坊攻讀獲創作藝術碩士；繼入愛荷華大學新聞學院博士班攻讀，同時在東亞系任講師；之後在耶魯、康州三一學院等三所大學任資深導師、教授；自2001年起受耶魯大學邀為駐校詩人，柏蘭佛學院（Branford College）院士；2004榮譽退休（Professor Emeritus）。2005年，客居美國37年的鄭愁予夫婦落籍金門，是金門的一大盛事。

鄭愁予成名甚早，〈錯誤〉、〈賦別〉等作數十年來傳誦不衰。早期詩作心懷故土、家國之情與流放意識，近年來鄭詩以文人情懷與現實餘裕為基礎，想像與體悟更為精進，寫作精神和中心圍繞著「傳統的任俠精神」、和「無常觀」這兩個主題，顯示一種難以模仿的情調，雖無早期的浪漫詠嘆，卻更為顯示技巧的爐火純青。詩集在台北、香港、北京等地出版十六種；《夢土上、窗外的女奴、衣缽合集》印行超過數百刷；《鄭愁予詩集》被選為「三十年來對台灣社會最具影響力的三十本書之一」，是唯一的詩集入選（1994，《中國時報》協辦）；《鄭愁予詩集I》被選為二十世紀新文學經典之一；詩集《寂寞的人坐著看花》獲國家文藝獎（1995）。

《 得獎
救國團青年文藝獎
中國文藝協會文藝獎章
海外華人文學貢獻獎
中華民國國家文藝獎新詩獎
時報文學獎推薦獎
國際藝術學院授予文學博士學位

詩集
1949　《草鞋與筏子》｜衡陽燕子社
1955　《夢土上》｜現代詩社
1966　《衣缽》｜台灣商務印書館
1967　《窗外的女奴》｜十月出版社
1974　《鄭愁予詩選集》｜志文出版社
1979　《鄭愁予詩集Ⅰ 1951-1968》｜洪範書店
1980　《燕人行》｜洪範書店
1985　《蒔花剎那》｜香港三聯書店
　　　《雪的可能》｜洪範書店
1986　《長歌》

陳傳興 導演

(1952-)

《 法國高等社會科學院語言學博士（1981～1986），師承將符號學理論用於電影理論的大師Christian Metz，博士論文為〈電影「場景」考古學〉。擅長藝術史、電影理論、符號學與精神分析理論，對於視覺／影像分析尤有關注與專精。

拍攝紀錄片包括有《移民》（Beta／45分鐘，1979）、《阿坤》（16mm／45分鐘，台語，1980）、《鄭在東》（SuperVHS／60分鐘，1992-93）、《姚一葦口述史》（60分鐘，1992-97）等。

1987年在阮義忠先生訪談所著的《攝影美學七問》中，負責其中「五問」的回答者，訪談內容對海內外都產生深遠的影響。著作《憂鬱文件》(1992)中，關於《明室》一書的深度書評，也成為中文世界理解羅蘭・巴特的經典文獻。

曾任教於國立藝術學院美術系。1998年創辦的行人出版社，以歐陸思想及前衛書寫為出版軸線。現任國立清華大學副教授，開設「電影」與「精神分析」相關課程。 》

《 學歷
巴黎高等社會科學院語言學博士

經歷

1975	攝影個展《蘆洲浮生圖》
1979	拍攝紀錄片《移民》（Beta／45分鐘）
1980	拍攝紀錄片《阿坤》（16mm／45分鐘）
1986-1987	攝影美學七問（與阮義忠）， 負責其中「五問」的回答者， 對談內容出版為《攝影美學七問》一書。
1992	著作《憂鬱文件》出版（雄獅出版社，台北）
1992-1993	拍攝紀錄片《鄭在東》（SuperVHS／60分鐘）
1992-1997	拍攝《姚一葦口述史》（60分鐘）
1998	主持翻譯《精神分析辭彙》
2006	著作《道德不能罷免》出版（如果出版社，台北）
2009	著作《木與夜孰長》出版（行人出版社，台北）
2009	著作《銀鹽熱》出版（行人出版社，台北）
2009	受廣東美術館之邀，參加「第三屆廣州國際攝影雙年展」， 並發表論文〈銀鹽熱〉。

》

十四行 霧

陳傳興 | 導演

波浪起伏，遠方一座墨黑柱狀巨大岩礁從深藍近暗的海中白濤浮現，棉花嶼，船長說。離港航行將近兩個多小時，大多數同行者不是躺平闔眼假眠，就是扶靠船舷，嘔到失色蒼白。剛過基隆嶼時，猶能大聲說笑，點指讚嘆景色詭奇難得，擾嚷喧譁聲不再，只剩破浪前行波濤聲，和單調反覆引擎低吼。攝影師船頭船尾來回走動，尋找鏡位景象，他用盡方法努力固定攝影機不讓它搖晃擺動，隨時還要提防突然撲上船的浪花。從遠處看這景象，心中浮起的念頭不是雄壯美感，到底海象還算平和，風浪也沒大到哪裡，不是什麼驚濤駭浪；至多，東北季風來臨前的秋冬鉛灰色天空，偶而有些許陽光穿透厚重雲塊的北方海域，天和海彼此緊扣著密實不分，若沒有間歇岩礁孤嶼突立，撲面冰冷海風壓得人快窒息喘不過氣。攝影師他到底在拍攝什麼景象，從遠方觀察，只能猜測，看不見他觀望的鏡頭內事物，只看得到他操作攝影機的身體和動作，荒謬地近似默片基頓(Buster Keaton)的掙扎奮鬥，抗拒某種不可見的命運。《如霧起時》拍攝進入尾聲，這是最後扣環收束的外拍場景。近一年多的拍攝期，未曾碰見海霧後面的誘惑孤妖，卻倒是借此機緣親近接觸當年參與現代詩運動的詩壇大老、知名詩人，更加難得的是重走過詩人海外就學、任職定居的路徑，得以採訪了聶華苓女士，民國傳奇女子張充和女士；他們各自在不同的時間、不同的地點，因就偶然或某種機緣，穿梭交織記憶匯流生命，言談中傾露時間的顏色和光影，活過現代詩、文學史一頁頁的殘簡碎片。鄭愁予所自況的簡單寂寞，單純詩人那種生命經驗期許和這不可說的歷史時間緊緊不可分，詩與歷史彼此迴映在詩行音節當中。

北方海域航道，1949年前後流徙過多少亂離苦難；船繞行孤隼峭立海面，嶙峋焦黑火山岩礁，斷崖裂岬剡露血紅巖壁，紅與黑混雜深藍近墨漩流白浪，險惡詭奇的末世景象，在當年惶恐不安、逃離戰亂的渡海流人心底意象是：

鯨濤翻墨怒排空／回首神州一夢中（李炳南〈避亂舟發台灣〉）
流人無寄地／海水欲吞天（〈渡海〉），（《浮海集》）

或是覃子豪《海洋詩抄》集中，大陳島系列組詩，用「星辰」、「虹」等種種抒情意象去隱喻亂離傷痛的時代之歌，北方海域那凝結的無言寂寞：

雨底歌唱出了海底寂寞／誰人的歌道出了我底寂寞
今夜，我從遙遠的海上回來／我懷念著／不知道有沒有人等我？
我是從海外荒島上回來的／歌啊！你是從那裡飄來的

（1951年8月高雄，〈聞歌〉）

少年詩人鄭愁予，彼時被譽為海洋詩人之代表，詩作中這片海域已是不能航行穿越的記憶之海，被阻絕的世界終點，日與夜分界場所：

若非夜鳥翅聲的驚醒／船長，你必向北方的故鄉滑去……

〈船長的獨步〉（1954）

此起彼落的重唱歌聲，不能也不會出現在大陳島最後撤退難民搭乘軍艦抵達基隆港的無聲檔案影片，闇啞、音聲分離各處一方，那是一個詩與歷史不能同步的歷史錯位，詩、酒、愛情，肅殺的1950年代青春之歌；台灣現代詩運動，新詩論戰，新舊詩論戰，在短短數年間激烈的此起彼落，所爭所唱的無非是在邦國崩解之後詩是否尚存！詩亡的威脅伴隨戰爭陰影鑄造被剝奪失落的聲軌。《如霧起時》影片用十四行詩形式追溯捕取曾經寫在水上流逝的花葉飄零殘餘，戴著腳鐐跳舞，格律與韻腳，不是束縛，也非懷著否定；荒涼的自由，借用周夢蝶的話，荒蕪年代殘存的些許自由，灰燼中留存的語言種子，野放在島上，隨風飄散在異國他鄉。

春輝印刷廠

日星鑄字行

清晨基隆魚市　　　　　基隆碼頭

美國New Haven

他的作品 島嶼寫作 | The Inspired Island

鄭愁予夫人 余梅芳

書法家 葉泥

鄭文正

長子 鄭直

長女 鄭嫰夷

么女 鄭愛娃

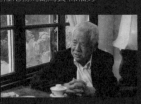

基隆港務局副局長 陳福男

小說家 聶華苓

書法家 張充和

詩人 羅行

詩人 瘂弦

詩人 商禽

詩人 楚戈

詩人 辛鬱

基隆港務局大樓天台

164
165

基隆碼頭

美國愛荷華

花蓮銅蘭國小

美國愛荷華

新竹高鐵站下水田

剪接：陳曉東

1963年生，輔仁大學歷史系畢業。1990年至中央電影公司製片廠工作迄今。電影《九降風》入圍金馬獎最佳剪接，《我倆沒有明天》獲金鐘獎最佳剪接。

陳傳興老師是一個嚴謹的學者。很早就決定以十四行詩的結構呈現鄭愁予這位詩人和他所處的詩的年代，非常清楚影像的呈現和詩句的內容。我在執行導演的意志下，不更動大結構進行微調，讓冷冽的風格底下，多一分感性的底蘊。尤其那幾段老先生老太太的呈現，我非常喜歡。

音樂：蔡曜任

法國國立凡爾賽音樂院，音樂研究碩士，大提琴高級班評審一致通過首獎。
以電影《台北星期天》入圍第47屆金馬獎最佳原創歌曲。
2010年發行《陪月亮散步》三重奏演奏專輯。目前於多方面電影、電視、動畫、唱片，從事配樂、音樂製作、編曲、大提琴錄製及古典跨界演奏。

導演給予配樂相當的信任，
並在畫面中預留表達空間，
彼此在簡單明確的溝通及良好互動下，
便在短時間內勾畫出聲響主軸。
創作上以禪定，純粹，深入切題為大方向，
音樂得以運用畫面之渲染力，
找到適當位置契合，
知性、低調，卻創造出無限的想像空間。

出品人　　　　童子賢
製片人　　　　廖美立
總監製　　　　陳傳興
監製　　　　　王耿瑜、楊順清

編劇　導演　　陳傳興

製片　　　　　王婉柔
攝影指導　　　韓允中
第一攝影師　　韓紀軒
第二攝影師　　汪忠信
攝影助理　　　王竹君
剪接　　　　　陳曉東
剪接助理　　　江翊寧
音樂　　　　　蔡曜任
大提琴　　　　蔡曜任
小提琴　　　　邱筱鈞
旁白　　　　　林如萍
音效混音　　　中影錄音室
調光字幕　　　台北影業
英文翻譯　　　師大翻譯所
道具視覺　　　吳文綺
數位技術　　　張皓然

側拍紀錄導演\攝影　　　王耿瑜
側拍紀錄剪接　　　　　江寶德

文學顧問(依筆劃排序)
初安民、封德屏、陳芳明、葉步榮、楊照、楊澤

受訪對象(依筆劃排序)
Charles S. Cheng 鄭直
Iva Cheng 鄭愛娃
Mei-Wa Cheng Brouillard 鄭微夷
余梅芳
辛鬱
耶魯中國餐館老闆
張充和
許郁穎
陶幼春
商禽
陳福男
湯佳雲/林芷帆
楚戈
葉泥
瘂弦
鄭文正
蕭華苓
羅行

影音資料提供(依筆劃排序)
Kent State University Libraries, Special Collections and Archives
National Archives and Records Administration, USA
中央社
文訊雜誌社
可登唱片
台北市文獻委員會
台灣國家電影資料館
生態主張數位影像股份公司
亞洲唱片
李鳴鵰
京劇/ 譚富英、荀慧生
林藝斌
國立中央圖書館－台灣分館
張作驥電影工作室有限公司
陳俊樺
曾慶榮
網赫資訊科技股份有限公司
聯合報
戴立忍

黃昏裡掛起一盞燈—— 重讀 鄭愁予

孫梓評 ｜ 文

我的順序不對，先讀了《寂寞的人坐著看花》，當時太年輕，沒能體會詩裡的清寂其實經過做工繁複的沉澱，而先被大量陌生的異國地名與部分古典氣味屏擋在外。重讀鄭愁予，我打定主意要照著時間的線索來讀。

購來《鄭愁予詩集Ⅰ、Ⅱ》，視線忍不住比對著創作日期與詩人當時的年齡——「在星斗與星斗間的路上，／我們底車輿是無聲的」，十七歲；「是誰傳下這詩人的行業／黃昏裡掛起一盞燈」，十八歲；「哎，這世界，怕黑暗已真的成形了……」，二十歲；「你底心如小小的寂寞的城／恰若青石的街道向晚」，二十一歲；「而我便祇是一個陳列的人／是陳列　且在賣與非賣之間」，二十四歲。早慧容或不是一個創作者所能依恃的全部，卻給出可能。鄭愁予眾多名句發生得這樣早，幾乎不經過練習階段，就熟練踏入詩人生涯。

1933年出於軍人家庭的鄭愁予，幼年隨父親征戰輾轉，少年來台，長於新竹，中興大學畢業，曾任職基隆港，後赴美取得愛荷華大學藝術碩士，任教耶魯大學多年，退休後遷籍金門，台灣與美國兩地來去。

這份簡歷，約莫也是鄭愁予詩歌主題所負荷的：故國印象，流浪者筆記，台灣即景，港濱生活，登山所見，並且，也包括遙祭革命者的一腔熱血。文字裡某種俠骨，大約是一生無法褪去的。這階段的三冊詩集《夢土上》、《衣缽》、《窗外的女奴》，合輯為《鄭愁予詩集Ⅰ》。1968年鄭愁予赴美，時空拓遠，東西方思潮撞擊，挖掘內裡更深，亦不怯於詩藝實驗，自稱為「技巧與哲思的『知性界』」，約二十年間出版《燕人行》、《雪的可能》、《刺繡的歌謠》，合帙為《鄭愁予詩集Ⅱ》。繼之，來到《寂寞的人坐著看花》，詩人的腳蹤去到更遠，反省與感性都保持特有的漲潮線，藉著詩，將生活所拍來的電碼串譯出：寫朝陽，「如一光身男子／在床邊獨坐」；寫眾人論創作，「如果我們這些島對談激烈／會突然化作海盜船了」；寫苦夏南台灣，一架飛機「逃脫了覆巢下的完卵」……我不曉得多數人理解的鄭愁予，是否囿於名氣響亮的〈錯誤〉、〈賦別〉、〈偈〉、〈情婦〉等篇（或也因跨界流行音樂？），而「方便」地將他歸於風格一類，但其題材開鑿與語言風格的多面向，正如他自己在〈借序〉中所試圖澄清：「這種多面性也為我帶來不同的稱號」每一切片都是他，僅擇其一觀之便有偏頗的危險與遺憾。

由於詩集廣泛流遠，鄭愁予自剖：詩裡的「無常觀」是觸動讀者的要素，「處理生命和時間是我寫詩的主要命題。」然而，命題之外，料理詩句的技術，或者，詩人最無可藏躲的本質，多少也左右著詩成型後的口感吧。重讀而每每使我驚訝的，除了他頗具自信的節奏感使用，含蘊轉化古典優美，在溫柔，纏綿，哀愁的背面，現代主義風格詩作亦所在多有。

我喜歡他說，「惜字是珍惜字的效果而不一定是省字」，如此不僅獲得了音樂性，避免將詩作往空冷一途擠兌，還搭配題材需要，製造出表情與張力。好比他描寫雛妓的〈草生原〉，段落間真讀出了快板氣味；微帶靈異的〈山鬼〉，則用直白說書口吻，揭穿一段霧與岩的祕戀。語言也允許摔碎，〈守墓人偶語〉便一改長句的慣用，跌宕短句望去就像「齒列的碑」。

我且偏愛他〈八月夜飲〉，偶爾頹廢與淡淡自嘲，和隱約逸出小喇叭聲響的〈NYC飲酒〉都散發微醺快意。或者，極盡華麗之能事，寫一陣晨雨，「黑夜的局部還殘留著／兩排排幽幽的齒痕」，世界之所以願意容忍著囓咬，因為一旦東方濺血，「其景象　是如彩虹之流產的」。這等魔幻，令人肅然，屏息。

而我又自以為讀出他所暗藏的某些身體意象，微量色情，那獨坐的火山呈現「爆發後的晴日／無慾的美麗」；昔時薄倖官人面對處子的初夜，像一次「讀信」與「落款」；女性的玉米有著「雨濕的金髮」被陽光梳子「愈梳愈長　愈梳愈金」；當戶外曬著月亮的長褲，隨一羽衣女子騰空，夢中人驚醒，「腰間雖還留著舞興／只是自臍以下／月光覆著／好一片廣寒的冷」。

當然更不用提，整輯〈五嶽記〉，變換敘述，擬人，擬神，抵達卻不征服，以足夠的體貼巡禮台灣群山；更也擅長戲劇場景的鋪陳，〈小站之站〉、〈唇骨塔〉、〈旅程〉都滿足了他的扮演欲。

午後當我立於樹下，撥不開陽光篩落書頁的灰點，愈讀愈訝喜於厚厚詩集裡所聚合的豐富多變，發現自己曾誤失的世界，所幸不遲，這些詩不會過期。

重讀鄭愁予，發現少年的他極愛「燈」的意象：「我便化作螢火蟲／以我的一生為你點盞燈」、「讓我點起燈來吧／像守更的雁」、「在隱去雲朵和帆的地方／我的燈將在那兒昇起……」

在詩句中點燈，傳下詩人這行業──無論詩人是不是真的襲自巫覡，一如他所信仰，像「屈原的後代」那樣，敏於自然，理解生活，關懷社會，詩裡的燈火，都能近身燃出一抹真摯暖意，來自他，通往你。

孫梓評
一九七六年出生於南方高雄。東吳大學中文系畢業，東華大學創作與英語文學所碩士。現任職於報社副刊。喜愛閱讀及美食。曾獲中央日報散文獎，台北文學獎，華航旅行文學獎，長榮寰宇文學獎，全國學生文學獎，雙溪文學獎等獎項。著有：短篇小說集《星星遊樂場》、《女館》。長篇小說《男身》，《傷心童話》。散文集《甜鋼琴》，詩集《如果敵人來了》、《法蘭克學派》。

仰望詩的黃金年代——鄭愁予紀錄片《如霧起時》製片統籌楊順清專訪

吳文智｜文

影片的開始，是詩集《草鞋與筏子》的焚滅，也是詩集《夢土上》的新生；在一團浮在水面上的火焰中，一位十多歲的年輕詩人青蘆消失了；但在排版房所熔煉堆疊出的印刷鉛字架裡，一位影響華語文壇甚鉅的詩人大家——鄭愁予誕生了；陳傳興導演以《如霧起時》充滿象徵符號的影像，刻畫當代文學傳奇詩史的變遷。

紀錄片如何詮釋文學大師一生，雖然操在導演之手，但也得主人翁同意認可；鄭愁予生平的拍攝者面臨幾番波折陣前換將，最後只好出動「他們在島嶼寫作——文學大師系列影展」總監製陳傳興導演，這位熟習文壇典故的法國語言學博士第一次到金門會見鄭愁予，對詩人生平倒背如流，果然當場跟詩人相談甚歡而獲得青睞首肯，決定由總監製親自下海操刀執導。

返鄉遊子穿行詩海

製片統籌楊順清回憶當初去金門拜訪鄭愁予，「就在一間賣蔥油餅、炒菜的小店，老人家情不自禁開心地唱起小曲，更帶著我們逛金門海邊雷區，當場感受老先生的熱情。」

從一開始的企劃，陳傳興就確定片名借用鄭愁予詩作標題〈如霧起時〉，「以此暗喻整部影片就像返鄉上岸的水手，訴說穿行詩海的傳奇」因為航行與漂泊主題一直與詩人不可切割，以鄭愁予為筆名的處女作即〈老水手〉，所以陳傳興希望在影片敘事中，緩緩帶出詩人詩作中的時間流動感、無常感。

詩人自述〈引言——九九九九九〉是拍攝紀錄片《如霧起時》初期很重要的參考文獻，「詩人五九的自敘是目前為止僅見的詩人自述文章。僅六頁篇幅，簡潔快速地勾勒出『1949～1999』前後50年間，自我生平經歷和創作變化。」陳傳興認為，「這個文本的形式與精神，將是本片的航海星座圖。」可以引出航路，避開不必要的誤解陷阱。

紀錄片《如霧起時》確實沒有迷路，只是繞了個彎，找到更高的角度描繪鄭愁予。《如霧起時》原本架構是描繪詩友之間的情誼，透過同一時期詩人與當時文壇互動狀況，瞭解詩人的生活文化氛圍；然則《如霧起時》最後卻展現更大的企圖：藉由鄭愁予的生命歷程勾勒出台灣現代詩壇的黃金年代。

現代詩論戰引領風騷

身為整個企劃總監製，陳傳興堅持在六部片中，一定要有一部片探討五○、六○年代詩壇的風起雲湧，「那個時代許多充滿熱情的小團體很活躍，不同宗旨與立場常有論辯，像是當時現代詩的最大論戰就是『橫的移植vs.縱的繼承』，雖然理論不一定印證在他們的作品之中。」

當年詩人們朝夕出沒的漳州街成為詩壇重鎮，鄭愁予更是這些活動的核心健將，「所以，還有什麼比《如霧起時》更適合放進這段歷史呢？」對於外界可能感覺影片描寫鄭愁予的地方不夠多，但「有誰可以跟現代詩的歷史並列？」陳傳興認為，鄭愁予是那個時代最才華洋溢、最活躍的代表人物，「這樣談詩人，位置最高。」

「此刻回顧當年繁華，會發現有論戰其實是好事，代表當時文藝蓬勃，百花齊放；就像新電影論戰發生在台灣電影最熱的時期。多元刺激才能進步。」導演出身的楊順清舉出的例子也是電影，「最怕像一灘死水般沉寂無聲，不僅是台灣電影，你看詩壇後來也逐漸消沉，鄭愁予遠渡重洋去了美國三十年，先到愛荷華念書，後去耶魯授課，儘管他最後回台教書，但這個黃金時代也結束了。」

當時青壯的詩人鄭愁予為何遠走異鄉？《如霧起時》雲淡風輕地描繪詩人的恬淡學院生活，楊順清解釋那是個嚮往美國逐夢的時代，很多人被困在島嶼上，舊大陸已是隔絕的鄉愁，新大陸自然成為揚眉吐氣的夢土，「但我們無法揣測作家的心理，真正原因只在作家的心中。」

可以確認的是，鄭愁予在異國環境定居後，詩作突然完全停滯。《如霧起時》巧妙訪談鄭愁予的兒女，言語透露出他們父親在異鄉失根的落寞際遇，同時點出鄭愁予訪問大陸、回台探訪、金門尋根的淵源。

撐起一篙漂泊的鄉愁

漂泊的鄉愁，當然是《如霧起時》描繪鄭愁予最重要的主軸，「詩人一生由少年離開中國到台灣新竹、台北、基隆、愛荷華、紐英倫，還有短期的佛蒙特。」陳傳興如是說：「漂泊不定的生活，讓他被誤解而獲得『浪子詩人』稱號，更深沉的卻是他和這些生活場域的關係。」

楊順清補充說明：「《如霧起時》試圖重現詩人所經歷『消失的國度與事物』，他從年少時就面臨國家沒了、回不去的失落感，困在一座小島上，每天寫詩、談戀愛、喝酒，遠大理想逐漸改變，所以詩作中很少光明讚頌，多是悲劇性美感闡述。」

「到了七〇、八〇年代，鄭愁予重新尋找自己的價值，去了大陸尋根，也回台灣尋根，但卻遇到同樣的困境，很多東西都已消失，就像消失的漳州街，不僅詩人的聚落不在了，甚至連街道都不見了。」楊順清解釋陳傳興導演在鄭愁予身上看到一個詩的時代的失落，「詩人關懷的黃金年代不見了，但留存下來的詩作卻是『永恆』；很多東西消逝了，國家、街道、社團，但詩留下來了。」

「歷史對鄭愁予開了個大玩笑。」身為鄭成功後代子孫，鄭愁予的祖先在抗清失敗後，從金門被押解到北京隔離，到他這一代卻又因國共內戰被迫來到台灣，一度移民美國再回歸金門，虛空人生似乎不斷在尋找永恆。楊順清解釋紀錄片《如霧起時》的企圖：「只是鄭愁予到金門尋根，但金門是詩人的永恆鄉愁嗎？三十年轉眼過去，風雲際會的詩人無奈曾經滄海，只能看永恆與時間不斷拔河。」

楊順清坦承《如霧起時》的韻味可能是文學大師系列電影中最難懂的，因為「陳傳興導演試圖透過詩的國度的消失，對應出鄭愁予的一生。《如霧起時》是不可預期的結構，是詮釋而非記錄，風格語言與其他片子不同。」

這也難怪《如霧起時》很有東歐攝影的味道，觸目盡是大山大海，因為「他們在島嶼寫作—文學大師系列影展」企圖勾勒出作家與島嶼的關聯，鄭愁予既是最早攻頂台灣百岳的作家，並曾在基隆港口擔任預官少尉，山與海的意象自不可缺；電影拍攝團隊還特地出機前往基隆最北的三個小島取景，楊順清親眼目睹壯麗風景，感慨道：「這就是詩人眼中的邊界。」

陳傳興以開放式結尾讓《如霧起時》戛然而止，為觀眾留下許多想像，「結局很有塔可夫斯基的味道，詩人騎著白馬在馬場上奔馳，就像達達的馬蹄是個美麗的錯誤，離鄉多年又回來的詩人究竟是歸人？還是過客？」楊順清解釋陳傳興導演不直接陳述結論的原因，「畢竟鄭愁予還在創作，還在摸索，還沒有定論！」

————轉載自《明報週刊》

尋找 背海的人。

王文興

滑稽的人

在一起——1962年1月13日

（handwritten diary text, largely illegible）

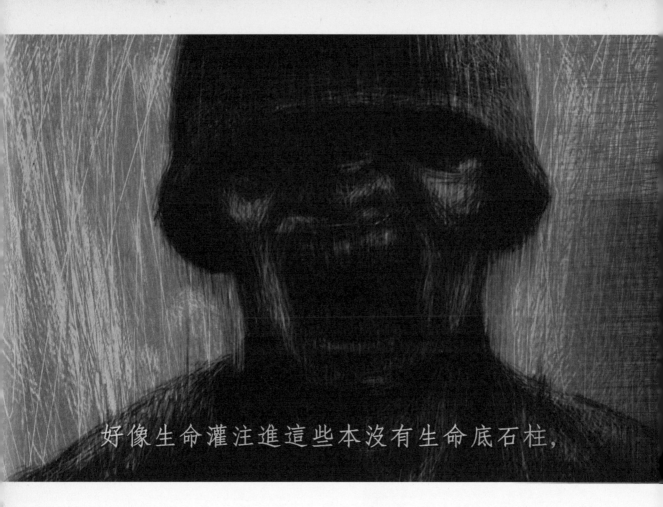

好像生命灌注進這些本沒有生命底石柱，

草原底盛夏

荒地上蒸騰起了一片濛濛底灰土，混和在陽光裏；隱藏在灰土中底是，許多條慌亂地奔跑着底人影……他們挺起胸脯，收住了下顎，一動不動地立正站住。那許多條筆直底身軀，在地面上，投下了筆直底黑影。有一陣子，使得那個軍官也不能分得清楚，這一羣屬於他管轄底兵士，是否在一瞬之間已變成石人？驚訝，和一種輕微底恐懼，使他發出下一道命令底決心遭到了延擱。未經過多久底困惑——那是如同夢一般底，在這尚滲合了灰塵底陽光下——他振作起自我，發出一道命令——於是，好像生命灌注進這些本沒有生命底石柱，他們開始活動。每一個橫排乃都一致向右轉，向左轉，一致抬高腳步，如操練底種馬，續續地彎腿運動。

選自王文興〈草原底盛夏〉，收錄於《十五篇小說》，洪範書店

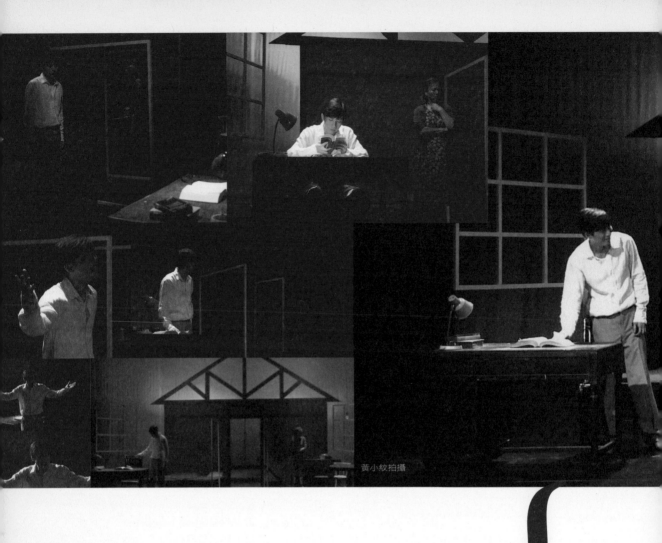

黃小紋拍攝

家變 {

　　一個多風的下午，一位滿面愁容的老人將一扇籬門輕輕掩上後，向籬後的屋宅投了最後一眼，便轉身放步離去。他直未再轉頭，直走到巷底後轉彎不見。

　　籬圍是間疏的竹竿，透現一座生滿稗子草穗的園子，後面立着一幢前緣一排玻璃活門的木質日式住宅。這幢房屋已甚古舊，顯露出居住的人已許久未整飾牠：木板的顏色已經變成暗黑。房屋的前右側有一口洋灰槽，是作堆放消防沙用的，現在已廢棄不用……由於長久沒人料理，屋簷下和門楣間牽結許多蜘蛛網絡。

<div align="right">選自王文興《家變》，洪範書店</div>

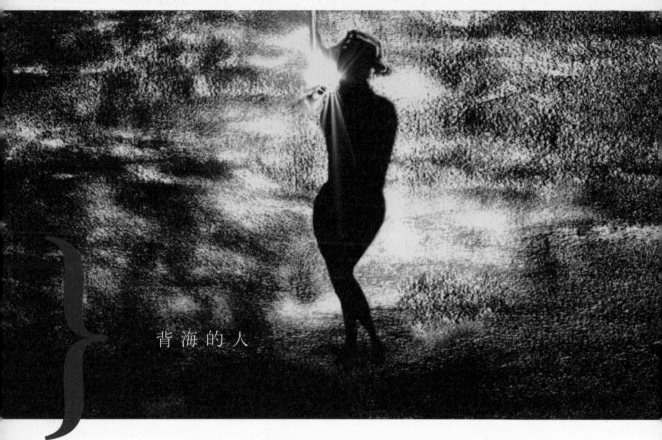

背 海 的 人

　　往後的下半年都還會在下　，下，下！各位聽眾，各位親愛之又親
愛的聽眾朋友——這裡是深坑澳廣播電台：——現在播報的是天氣預
報。　這裡是「夜深沉」午夜卿卿切切，濃情蜜意悄悄兒「談心」的美
妙節目：——由歐陽羞羞露露小姐陪您款款深談。歐陽羞羞露露其實
是「曾經滄海難為水」，是個飽嚐人生憂患的，受盡了挫難的，老槍
——你信不信？——是的，單單就這一個半月　過來，爺就經歷了過
了多少件事兒！爺「**下海**」：批相　：生了一場大病；　火熱熱的愛了一
下；偷過；　搶刼過　；殺過（殺狗）：同時也有人想**殺爺**！

選自王文興《背海的人》，洪範書店

欠　缺

同安街是一條安靜的小街，住着不滿一百戶人家，街的中腰微微的收進一點彎曲，盡頭通到灰灰的大河那裏。其實若從河堤上看下來，同安街上沒有幾個行人，白的街身，彎彎的走向，其實也是一條小河。這是我十一歲那年的安靜相貌……

在那個時候的同安街，可以看到花貓猶在短牆頭嬾嬾的散着步，從一家步到另一家。街中是滿眼的綠翠，清芬的花氣撲鼻……

選自王文興〈欠缺〉，收錄於《十五篇小說》，洪範書店

(1939―)

王文興

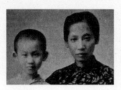

王文興(1939-)，生於福建福州，1946年與父母遷台，先居於屏東東港，1948年定居台北。中學就讀師大附中，立定以寫作為職志。1958年大一的王文興發表了第一篇小說〈守夜〉，1960年和台灣大學外文系同學白先勇、歐陽子、陳若曦等人，創辦《現代文學》。台灣大學外文系畢業後，留美至愛荷華大學，獲藝術碩士學位，返台後任教於台灣大學至2005年。2007年獲台灣大學頒「榮譽博士」，2009年獲頒「國家文藝獎」，2010年獲法國政府頒發「騎士勳章」。

1973年出版歷時七載完成之長篇小說代表作《家變》，以從所未見的語言形式和衝撞傳統社會價值的題材，震動文壇，被認為是「離經叛道」的「異端」。

顏元叔認為此書「文字之創新，臨即感之強勁，人情刻劃之真實，細節抉擇之精審，筆觸之細膩含蓄等方面，使它成為中國近代小說少數的傑作之一」。

前後歷時二十五年完成的《背海的人》上下冊發表後，再度受到文壇矚目，咸認為將現代主義美學推到了極端。他的作品皆以語言前衛、結構新穎著稱，開拓了中文小說的新語彙與新境界。王文興作品數量不多，但卻重量驚人，每一部作品均引起文壇討論，奠定了其在文學史上不可動搖的地位。目前正在著手新作，完成時間不可期。

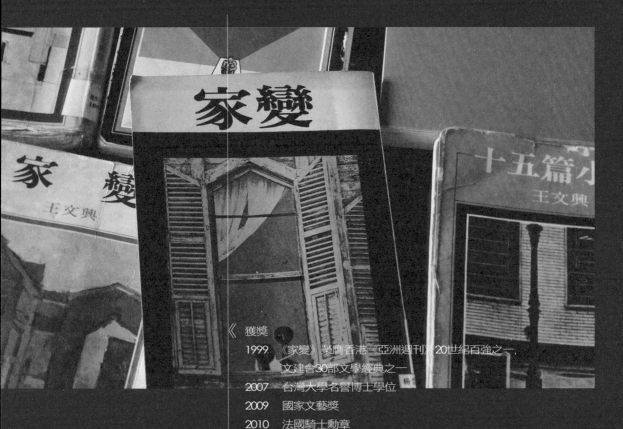

《 獲獎

作品

(1967-)

黃小紋拍攝

林靖傑 導演

《 畢業於輔仁大學大眾傳播學系。在學時開始接觸歐洲電影與國際影展影片，因而瞭解到電影也可以跟文學或其他藝術有等量齊觀的價值，電影也能夠有不同於好萊塢的敘事方法，而且原來台灣新電影也具有這樣的魅力。

曾任《影響》雜誌編輯、《新新聞周刊》記者，並以「汀邊」為筆名發表過小說及散文作品，曾獲得時報文學獎散文首獎與聯合報小說新人獎首獎。1993年擔任陳國富導演《只要為你活一天》的助理導演，和電影的橋樑又再度接軌。

近年仍悠遊於文字、影像及劇場等領域。在影像方面，劇情、紀錄片兩者兼攻，曾獲得台北電影獎最佳新人導演獎。2007年完成了個人首部劇情長片《最遙遠的距離》，獲得威尼斯影展「國際影評人周最佳影片」。其編導技巧嫻熟、創作議題具有深度，是影像風格犀利、思想慎密的影像創作者。 》

黃小紋拍攝

《 學歷
輔仁大學大眾傳播學系影像傳播組

經歷
1993 《只 要為你活一天》助理導演
1996 《青春紀事I──荒野之狼》導演｜獲第19屆金穗獎「最佳劇情
短片」
1998 《惡女列傳之「猜手槍」》導演｜獲第43屆亞太影展「評審團
特別獎」
第2屆台北電影節 「商業推薦評估獎導演新人獎」
1999 《台灣小劇場》製作人、導演｜紀錄片 公共電視
2000 《我的綠島》製作人｜紀錄片 獲法國馬賽紀錄片影展首部電
影獎
2003 《我倆沒有明天》導演｜公共電視「人生劇展」
獲上海國際電視節最佳男演員（林明遠）白玉蘭獎
2004 《台北幾米》導演｜紀錄片
2005 《追念民主鬥士與文化先鋒蔣渭水》導演｜紀錄片
2006 《嘜相害》導演｜獲第7屆金馬國際數位短片競賽「最佳台灣
影片」
第29屆金穗獎 「優等獎」
2007 《最遙遠的距離》導演｜獲威尼斯影展「國際影評人周最佳影
片」

尋找背海的人的旅程

林靖傑 ｜ 導演

拍王文興紀錄片前，王文興在我印象中，是一個功力深厚的文壇奇人，甚至和很多不熟悉台灣文學生態的人一樣，會問：「他還在嗎？」這樣愚蠢的問題。這也許是因為他成名甚早，一部《家變》震撼台灣文壇之後，幾十年間一般大眾媒體竟少有他的消息，因此產生他是「以前的人」的錯覺吧。所以，首次要跟他見面時，我確實興奮異常———一位充滿傳奇色彩的古人，竟就要在我面前現身了。

記得那天抵達王文興指定的，位於台大側門旁的西雅圖咖啡時，我著實充滿著困惑：這是一家塞滿著年輕人，青春洋溢因此也難免有些吵雜的連鎖咖啡店，一點都不像傳說中幾近隱居的大作家會約的地方。因為被提醒王文興與人約，總會提前半個鐘頭到，所以我便破例提前超過半個鐘頭就到了。好不容易在像青春小鳥一樣嘰嘰喳喳的年輕人來去之間的空隙，為自己和王文興，以及待會會來的製作人、總監製等工作人員搶到位置，幾桌併在一起後，我便坐下來等待將會在約會時間之前半個鐘頭到達的王文興。等待間，不知什麼時候，下起滂沱大雨，為玻璃窗外的溽暑消除了不少熱氣。總策劃、企畫、製作人……陸續到了，交換「下大雨」、「人好多」之類的訊息，倉促點了飲料，便開始一起注視門口的方向，嚴陣以待高人的到來。

不久，有人提到：
「咦，不是已經到了約會前的半個鐘頭了嗎？怎麼還沒看到王老師？」這不像他的作風。
「可能下大雨的關係延遲了吧。」我們都同意應該是這樣。

時間一分一分地過去，我們把握時間沙盤推演待會怎麼跟王老師討論，並繼續注意著門口，不覺來到了約會的時間。奇怪，王老師還是沒出現。

因為王老師與人聯繫只用傳真機，所以他身上當然不會有手機，我們也無法聯絡上他，我們於是開始產生各式各樣的擔心：會不會王老師不給我們拍了？會不會大雨把他阻擋在某個騎樓下了……？後來終於有人想到，要不要看看他會不會已經坐在店裡了？雖然我們都覺得不可能，因為我們一直有在注意門口，但事已至此，聊備一格姑且試試無妨，於是請有跟王文興見過面的總策劃跟企畫掃瞄一下。驚訝！果不其然看到王文興竟好整以暇坐在靠門口附近最吵雜的地方的位置上看著書，看樣子已經來了一段

時間了，一派安然自在的樣子。

這是我首次見到王文興的印象。

之後接觸較頻繁了，這因極度專注而顯得寧靜的樣子，遂成為王文興給我最大的印象。似乎出入於嘈雜市井，於他只是從書房這一角移到書房那一角，那沈浸在閱讀、創作與思索的狀態，如幽靜長河，不被任何事物隔斷。這印象充滿魅力，卻也成為一個影像工作者極大的挑戰——因為過於靜態，缺乏事件，對以影像說故事的媒介來說，是極其棘手的一件事。

那一次見面，王文興曾大膽提議，紀錄片不一定要面面俱到，不妨針對《背海的人》，提出人們最想問的十個尖銳問題，在紀錄片中一一回答。王老師不拘形式，直指核心，令我頗為折服。但那時我擔心王老師的想法會成為學術高峰會（在我當時貧弱的想像裡，就是滿是專家學者關於王文興的訪談），他的《背海的人》對一般人來說已經夠艱澀了，這麼一來恐怕離觀眾更遠。所以我建議找一位中生代的作家來探索王文興的創作歷程，紀錄片則拍攝這探索的過程。做為一個導演，我不得不扮演作品艱深難懂的作家和普羅大眾之間的橋樑，適時讓影像通俗一點，讓敘述方式可口一點，賦予艱澀潛藏的文本起伏顯著的劇情……這是導演的任務。

回想二十幾歲看《家變》時，曾被它強烈的內容和高超的藝術手法震懾住。但《背海的人》，我得承認，在我拍王文興紀錄片前我沒有辦法看超過十頁。即便決定要拍王文興的紀錄片了，《背海的人》對我來說，依舊是一堵難以跨越，不願意面對的高牆。對有紀錄片任務的我來說都這樣了，更何況一般普羅觀眾呢？我得另想法子才行，於才想出了「找一位中生代作家來探索王文興」這樣的敘述方式。不能否認，這個形式除了我覺得頗有某種魅力之外，其中也不乏藉此逃避跟《背海的人》正面遭遇的成分。

接下來，是一連串尋找「探索王文興的中生代作家」的旅程。沒想到，竟然比想像中困難百倍。大部分接觸到的中生代作家，對王文興推崇之餘，多半自認承擔不起這個重任，這是意想不到的，也更確定王文興其人及其作品之難說難解。所幸後來找到新生代伊格言慨然應允（先前不免職業病，為了紀錄片的氛圍，先鎖定女作家，所以才比較晚問伊格言），不過伊格言正與他自己的長篇創作戰得難分難解，狀態跟時間都無法全面配合。最後我只好被迫改弦易轍，重新思考用什麼方式來呈現這個紀錄片。

繞了一大圈，再加上總監製陳傳興的提醒，最後竟還是回到王文興一開始就提議的，直接面對《背海的人》。而那個直接面對的人，終究回到我自己身上。做為一個紀錄片導演，我再次體會到拍紀錄片沒有取巧的方式，唯一的方式就是面對最核心的部分，花時間去靠近它、消化它、呈現它，那些想像中充滿風姿的敘述方式都是其次。王文興最核心的部分便是他的作品，而他的作品最核心的部分，便是《背海的人》。畢竟《背海的人》是王文興花了二十幾年的時間寫成的，這部小說跟作家相處的時間最久，跟他的創作生命緊緊連結在一

起不可分割，所以，它再怎麼艱澀難讀，再怎麼難以用影像呈現，我都得正面與之交鋒，迴避不得。有了這個體認後，我回歸到最笨的方法，那就是先不預設敘事方式，先試著讓自己融入王文興，和王文興的作品，用時間換取內容，從內容發現形式。於是幾個月的尋覓「探索王文興的中生代的作家」之舉，幾個月絞盡腦汁想別出心裁的敘事方式之舉被我推翻，重新來過。我老老實實地在王老師有活動的時候(主要是王老師上課，講古詩詞與慢讀)，我都盡量出機拍攝，先不管拍的東西用不用得到。因為只有花時間，試著滲入王老師的生命情境之一角，才有可能有機會找到這部紀錄片該有的氣味與脈絡。另外，就是再怎麼艱難，都要試著找到穿越《背海的人》的路徑，不能迴避《背海的人》這座大山，因為迴避《背海的人》，就是迴避王文興。

勇敢地跟《背海的人》面對面後，很慶幸地，得到許多對王老師有研究的學者的建議(王文興自己也不斷提醒)，那就是閱讀的時候，唸出聲音來，就能體會王文興使用文字的用心跟趣味，便一點都不會覺得艱澀了。這裡，我尤其要感謝已去世一年多的好友詩人羅葉，他告訴我說，他大學時讀《背海的人》，覺得趣味橫生，很是享受，他的見證給了我很大的鼓舞，原本擬在紀錄片中請他現身說法，講他閱讀《背海的人》的經驗，無奈還來不及拍攝，他便先行離世了，這是拍攝這部紀錄片過程中的一大遺憾。

當我不迴避《背海的人》之後，確實開始享受到閱讀它的樂趣，紀錄片拍攝也開始逐漸撥雲見霧，依稀摸到方向。逐漸地，王文興對我來說不再那麼怪奇難解。其實，所謂王文興的難解，主要在於他的用字前衛奇特，以及他獨具一格的寫作方式——他一天只寫三十幾個字，已經是文壇的傳奇事蹟。於他，文字不只是講故事的媒介，它本身既是媒介也是主體，即是藝術本身。他在文字中揉入雕刻、音樂、美術、建築、劇場……尋找內在寓意與表象形式的完美結合。這種將每個字當做藝術本身在錘鍊，全神貫注耗盡心力，數十年從未間斷的情形，不要說在台灣，恐怕在全世界也都絕無僅有，其珍貴是國際性的。

限於篇幅，只能再簡單講幾件拍攝中令我驚訝的事：其一，他竟是一位如此平易近人，如此修養好，待人客氣誠懇，並且善於為人著想的老人家(從他的作品看來，他不該是一個難以親近脾氣不好的孤僻老人嗎？)；其二，他竟如此虔誠信仰天主教，已到接近苦行者的地步(而他的作品卻致力於世俗認為的離經叛道)；其三，有時他竟如此像個青少年(可能他經常處在他自己說的「創作的真空」裡，因而時間之流失去了氧化作用，身心得以常保創作狀態的絕對清新)。

拍攝這部紀錄片的一年八個月時間，我深陷如何貼近地拍出王文興創作人格的痛苦的同時，也讓我不斷藉機反照自己的創作態度，並獲得許多意想不到的啟示與收穫。我終於交出這部紀錄片，我很高興我(和我的工作夥伴們)過關了。謝謝與這部紀錄片相遇的機緣。謝謝在這過於庸俗的世界裡，還有王文興。

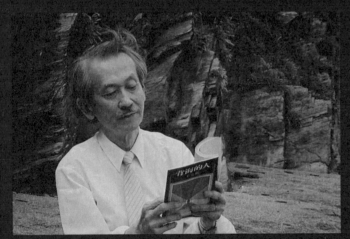

故地重遊南方澳

卡到音即興樂團　黃小紋拍攝　　　　黃小紋拍攝

王棋豐拍攝

鍾杏娟拍攝

和外界溝通的傳真機

王文興和夫人陳竺筠

作家 伊格言

作家 伊格言與楊佳嫻

紀寧

詩人 桑德琳

教授 柯慶明

廖炳惠

教授 張誦聖

教授 葉維廉

王棋豐拍攝

家變模型

黃小紋拍攝

拍攝家變舞台劇　黃小紋拍攝

黃小紋拍攝

黃小紋拍攝

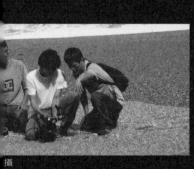
攝

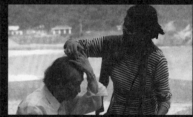
王棋豐拍攝

台大校園 鍾杏娟拍攝

咖啡館 陳靜慧拍攝

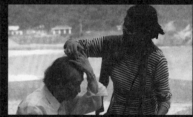
南方澳 王棋豐拍攝

動畫家：吳識鴻

讀過幾年書，學過幾年畫，辦過幾次展，賺了一些錢。

與林導演靖傑先生合作很愉快，他充滿熱血的戰鬥力感染了我，不論在電影美學上及啤酒品味上都有所精進。那一段沒日沒夜的製作歲月中，讓我與永和豆漿成了好朋友。此外，拜讀過王文興老師的作品後，讓我了解自己對文學實在須再有所精進。很開心認識這位文學界的奇人。

動畫家：張淑滿

畢業於國立臺南藝術大學音像動畫研究所。現任動畫導演、寶藏巖國際藝術村藝術家。

第一次拜讀王文興老師的大作時，其文字與聲音、視覺間的關聯令我印象深刻。有機會為紀錄片製作動畫，也得以見識到王老師寫稿時那私密的時刻；儀式般的創作過程、宛如密碼似的神祕手稿，讓我深深相信：當初就算老師沒有拿起筆成為作家，也必定是一位出色的畫家、音樂家。很榮幸有機會參與本片的製作。

配樂：梁啟慧

音樂創作者，第二十一屆傳藝類金曲獎得主。現任「唯異新民樂」團長、自由音樂作曲家。配樂範圍遍及廣告，電視，電影，動畫等。

參與《尋找背海的人》紀錄片配樂著實是一大挑戰，困難度在於如何用音樂將王文興內斂的外表、澎湃的內心與其書寫性格完美呈現。林靖傑導演透過電影表現出的王老師，很細緻、很真實，但也有幾分詭異和脫離現實的感覺，這樣的衝突感必須靠配樂來達到連結的效果。
很感謝導演和目宿媒體給我這樣一個難得的機會參與如此有意義的紀錄片工作。

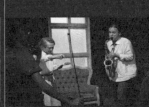

剪接：陳曉東

1963年生，輔仁大學歷史系畢業。1990年至中央電影公司製片廠工作迄今。電影《九降風》入圍金馬獎最佳剪接，《我倆沒有明天》獲金鐘獎最佳剪接。

我跟林靖傑導演是長達20年的工作夥伴，好朋友，個性，脾氣，默契彼此知之甚詳，參與創作的過程也最深。而長達一年的拍攝期他一直苦思說故事的方式，最終他選擇聚焦在王老師獨特的文字風格轉變上，因為專一，所以在形式和內容很真實的捕捉到創作者內心世界，深刻而動人。因為很喜歡王文興老師的朗讀，我們會儘量保留。尤其是他跟卡到音即興那一段，簡直是神來之筆啊！

出品人　童子賢
製片人　廖美立
總監製　陳傳興
監製　王耿瑜、楊順清

製片/編劇/導演　林靖傑
資料研究　洪珊慧、許榕容
企劃　許榕容
執行製片　王棋豐、陳南宏、鍾杏娟
攝影師　宋文忠、曾憲忠
　　　　高遠承、張皓然
攝影助理　林辰敏、黃郁捷
　　　　謝士國、洪聿、李明哲
燈光　古恒誼
收音　李常磊、謝宗杰、王彥斌
剪接　陳曉東
剪接助理　江翊寧
聲音設計　陳泉仲
Foley音效錄音　何湘鈴
Foley音效製作　胡定一
Foley音效剪輯　何湘鈴
音效剪輯　陳泉仲
數位調光　現代電影沖印股份有限公司
調光師　楊昆青
調光助理　鄭兆珊
英文翻譯顧問　陳竺筠
英文翻譯對白　師大翻譯所
《十五篇小說》黃恕寧
《家變》Susan Wan Dolling
《背海的人》Edward Gunn
《星雨樓隨想》陳竺筠

音樂
音樂作曲　梁啟慧
音樂監製　Chris Bitoun
二胡　王乙聿
大提琴演奏　湯懿庭
小提琴演奏　蘇子茵

《望春風》
作曲　鄧雨賢
作詞　李臨秋
版權　香港商環德音樂出版
　　　有限公司台灣分公司

動畫
動畫顧問　廖偉民
動畫設計
《欠缺》《家變》《手稿》張淑滿 袁巧芙
《草原底盛夏》《背海的人》《星雨樓隨想》吳識鴻
片頭動畫　張淑滿
片頭字幕　廖偉民
字幕特效　鄭志良 江依庭
攝影協力　目宿媒體股份有限公司、旋轉牧馬多媒體工作室、
　　　　光之路電影文化事業有限公司、
　　　　戴立忍、曾憲忠
後製　中影技術中心
　　　現代電影沖印股份有限公司
聽打　黃小紋、陳佳霙、鍾芸、林茜
側拍紀錄導演\攝影　王耿瑜
側拍紀錄剪接　江寶德

文學顧問(依筆劃排序)
初安民、封德屏、陳芳明、葉步榮、楊照、楊澤

諮詢顧問(依筆劃排序)
林秀玲、易鵬、康來新

《家變》舞台劇
范曄　莫子儀 飾
范曄母　王琄 飾
舞台設計　高豪杰
燈光設計　洪國城
美術執行　李育至
舞台監督　黃小紋
技術監督　高至謙
舞台設計助理　陳佳霙
美術執行助理　蔡世彥
服裝道具　黃小紋
梳化　陳亦歆
CREW　臺灣戲曲學院

卡到音即興樂團
鋼琴　李世揚
小提琴　張宜蓁
薩克斯風　Klaus Bru

影音資料提供(依筆劃排序)
中華民國國防部
平松家族
美國國家檔案暨文件署
財團法人國家電影資料館
國立臺灣大學出版中心
陳建仲
臺北市城南水岸文化協會

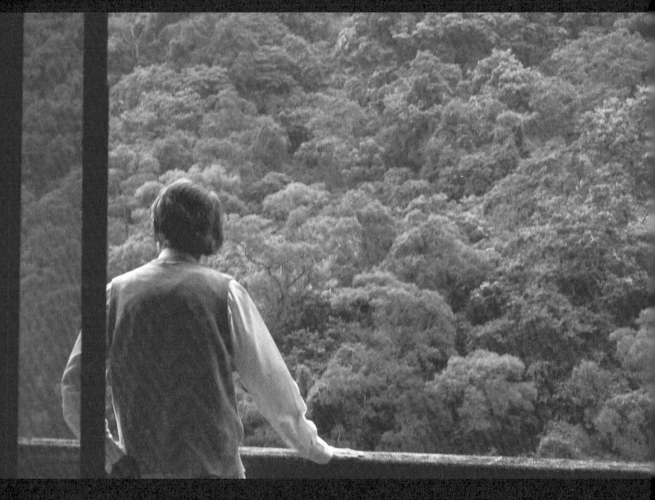

在一個房間裡：與王文興的對話模擬

伊格言｜文

他來到這裡，接著說起以下這些林林總總的事。但若我說，他並不真是初來乍到，或者說是早早就已經在這裡了，亦未嘗不可。

「人生不必真走到完結，才顯得長。」他說：「路是那樣走著走著便長得不可收拾，長得令人心驚。然後我們便在一處，用粉筆畫下一道線，界線的此處彼處，都繼續蔓長。但就在此一時刻，一切似乎有了憑據。試著起一個話頭，說些事。或許，將世事與故事專屬的格式，儘可能拉近……」

但我想，此刻他的眼神並非投向我，是以我也不好主動打擾他。我想我在這裡，就算聽見的只是他的聲音，但那聲音中的清澈、銳利，被匿藏的情感，我都可以輕易明白。或許。

「那些時刻，那些事，那些，似乎也都過去了；唯獨我還似乎過不去，硬要說些什麼不可。」他遲疑：「……然而一切如此多餘……」

當您開口，將寂靜消去，就是喚醒所有死去，再沒有什麼過去了。我忍不住這樣胡思亂想著。這樣反駁著。當您開口說話，描述事物，您等於是找到了某種形式，某些事物的屍體，某些屍體的陳列法則。我想，我總是比較習慣人與人之間以一種對話的關係互相存在……（我一邊焦慮地變換著姿勢，一邊勉強自己打起精神模擬著與他的對話。一場對話的模擬。這需要專注，因為這並非一種反射性的、直覺式的模擬。）我們並沒有擁有任何關係，至少還沒有，但似乎卻在事情開始之前，我們都已經被什麼所掌握……

「每每在這樣的天晴底，我難免懷想起那在透鏡般廣的漠海面上覆蓋閃耀著的金色光芒……」他說：「但我記得的也許並不真確。其實也許那片金色的海，是夕晚的愁容，例如分離前或戰爭來臨前，最終的一場飲宴？你知道，我還記得了很多；真的不只是這樣而已。那海的平面，怎麼說呢，有許多許多的小細紋，許多許多的褶曲與斑駁，並非如人們所說的那般偉岸大氣，並非毫無表情。我不確定我是否看到，但我真的記得。而因此，當那抽象的、足以覆蓋一切的光線來到，海面所有的心事便如同被抹淨拭去一般，獲得救贖。也許是因為有你這樣聽我說話？總之我確實地想起這一切。像是我曾經，也完全地知道那些……」他停下來。

我轉過頭，凝視著窗上的水露。被他這麼一說，原似無盡潮寒的冬日，竟變得充滿了希望。他的語音在空氣中振動，染有一些傷愁，一些漫長歲月磨洗後的了然，一種奇異的安定力量。

「最早的日子，我好像從來都沒覺得自在過。」他繼續說：「……事情若不是還差了一點，便是錯了很多。也許真正為難我的，不是一切無可救藥地無法矯正，而是人們絲毫都不認為嚴重。錯的事，不是不能存在，給個對的相對位置就好。但一切的事況卻並不朝向這樣。總是傾向於更淒厲的歪斜。而終究，如果它真有某種走向，慢慢地，會像是我錯了。像是那淒厲的歪斜是正確的。也許我還希望有人這麼說，有人也同我一般看到底下靜止的線，與我爭辯那是穩妥的，抑或歪斜的。……於是，我來到這裡。曾經那般急促、充滿了過多想法，像是隨時可以與人辯論角力一般。我不容分說地畫出四面牆……」

原先一口氣還可以繼續下去的，但他像是被自己的話給困擾了，很突兀地調慢了速度，猶豫起來。像是針對某

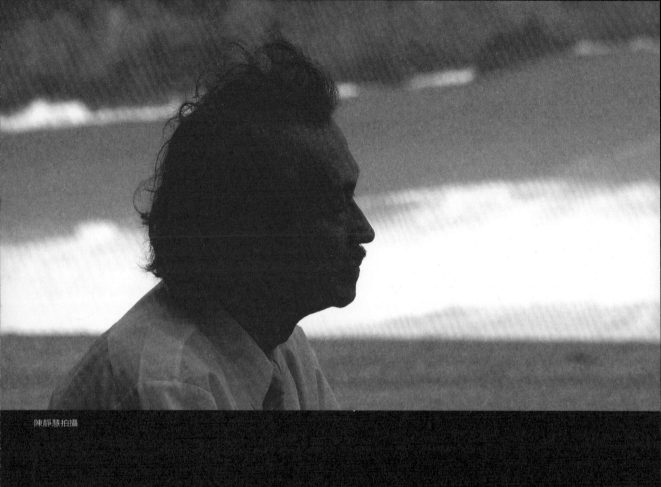
陳靜慧拍攝

種已經說出的事物再補充些什麼。雖像是不容分說，但終究也快不起來。沒快起來。
一切依舊是很斟酌的。我這樣想。

他深吸一口氣。「然而愛自由者絕對不可能是個虛無者。」他說：「這是我終究體認到的，而原來，這居然更真正困住我……」

他倏然截斷語句。但似乎並非有什麼必須多一點斟酌或釐清。然而我感覺到，在那後面，隱隱還有什麼拉住這種種事物的一股力量。除了因為我們必然歸屬於我們所來之處，更因為或許，我們終究只是我們所來之處。只能是我們所來之處。不是別的，沒有更多。像是若不如此，一切便會立刻失去了某種可供透露、述說、描繪之輪廓。只是，這又真是他的自由意志嗎？作家，或任何誰，能被容許擁有一點點自由意志嗎？我無法不注意他斂下的為何要比說出的更多。並非節制、謹慎、約簡之所謂寫作美德。並不是。而似乎是，我們就只能以不說、說得很少、說得很慢，來抵抗成為與超越自己的故事，其逆流，其奔竄。藉著干涉、介入地，表面上是疏浚，也許能多多少少偷渡地更動或假造源頭。那虛構的河道。虛構的匯口……

我想，我現在能平心靜氣地看著這一切。難抑激動。我無法不明白存在一群靈魂，對生命本身的驚慌失措……

我感覺到有一些什麼正在流逝，正在離開。像河面上去向不定的落花。我感覺到這個下午希望離開這個房間。門虛掩著，但只要他不起身，能有誰離開得了呢？這個下午是否比那些他已說將說的事裡的歲月更長呢？

伊格言

本名鄭千慈，1977年生。台大心理系、臺北醫學院醫學系肄業，淡江中文碩士。曾獲聯合文學小說新人獎等，並入選《台灣說故事》、《台灣成長小說選》、《三城記：台北卷》等選集。2003年出版第一本小說《甕中人》，2007年獲曼氏亞洲文學獎入圍；2008年獲歐康納國際短篇小說獎入圍。
2010年出版長篇小說《噬夢人》。曾任成大駐校藝術家、學學文創志業講師、廣告公司文案等。現任元智大學駐校作家。

林靖傑 尋覓敲打的軌跡

吳國瑋 ｜ 文

文學圈裡一直有個關於王文興的「傳說」——他寫作時一天只寫卅幾個字，過程中不斷用筆敲打桌面，藉此尋找文字和音韻感。幾十年下來，他敲斷無數枝筆，壞了好幾張書桌。這個傳說始終僅止於聽聞相傳而不得見，直到林靖傑用鏡頭帶我們首次窺見王文興的寫作聖殿，在那幾分鐘的撞擊聲響紀錄裡，我們才豁然理解《家變》和《背海的人》何以如此誕生。

「作家紀錄片最難拍了，他們的行為活動很單純，不是自我書寫就是閱讀，場景也多侷限在書房裡，缺乏影像上的張力。流動的影像是紀錄片的靈魂，碰上作家這麼簡單的人事場景，我如何講出動聽的故事？」被徵詢參與「文學大師系列電影」作家紀錄片的執導意願時，林靖傑猶豫了許久。

無法迴避的《背海的人》

紀錄片拍攝需要全神貫注走進被記錄主角的世界，林靖傑知道自己得投入一整年心力，然而拍完《最遙遠的距離》後林靖傑反覆思考是否該拍部搞笑商業片扳回一城，「相同的時間和心力，我能拍一、兩千萬元製作的商業劇情片賺票房，紀錄片能產生的名利實在太少。」看著作家名單裡「王文興」這三個字，也是文藝青年的林靖傑心底終究有了動搖。

林靖傑對於王文興的認識，和多數人一樣從《家變》開始，「二十幾歲讀《家變》時受到很大的衝擊，在那個保守的年代，王文興將兒子對父親的大逆不道寫得如此直接猛烈，文字又新奇前衛，整部小說非常讓人驚豔！」多年來林靖傑深信王文興是個武林高人，絕不可能是人間產物，這回高人竟然願意公開練功過程，「當然要抓住這個千載難逢的機會。」身為王文興的粉絲，林靖傑深知自己非拍不可。

片名《尋找背海的人》點出《背海的人》作為紀錄片主體的分量，林靖傑說：「王文興認為《家變》太多人談，應該鎖定《背海的人》發想。」站在導演立場，林靖傑心裡打著可是另一個如意算盤。

為了籌備前置作業，林靖傑重新拿起當年翻了幾頁就投降的《背海的人》做功課，豈料事隔多年，他再次速速戰敗，「看了兩、三頁就放回書架，太難讀了！」又被擊倒的他索性另闢蹊徑，「紀錄片長一個多小時，我光是提《家變》和其他學者訪談就能占去大半，《背海的人》只要提一下就好。」「這部紀錄片的目的是要讓大眾認識王文興，拿《背海的人》如此艱深的小說當主題，只會把觀眾全嚇跑，反而有違拍這部片的用意。」

林靖傑笑說自己找了大串藉口，合理化迴避《背海的人》這本小說，還提出由一位新生代女作家追溯王文興創作路程的拍攝手法，將解讀作品這個燙手山芋轉嫁其他作家身上，「他們作家之間比較好理解，一男一女的畫面也較能吸引觀眾目光。」只是工作團隊尋覓女作家的過程並不順利，「每個人聽到王文興這名字就肅然起敬，認為自己無法擔當重責大任，繞了一大圈，球還是回到我手裡。」「為了拍攝，我再也無法逃避，只好咬牙苦撐反覆讀《背海的人》，孤零零地認命攀爬那座大山。」

替自己和觀眾尋找答案

除了猛K《家變》和《背海的人》，林靖傑也不停穿梭在研討會、讀書會和教室裡尋找資料、訪談相關學者，還背著相機跑了好幾趟南方澳（《背海的人》主要場景），「我很好奇《背海的人》為什麼得花二十五年才能寫完？那些奇特的文字和語法是怎麼來的？我想替自己、也替觀眾尋找背後的答案。」終於找到拍攝方向已是接下案子的一年後，林靖傑坦承當初太低估籌備難度，「一年多來充滿掙扎和困難，但總不能什麼都沒準備好，就和高手面對面吧？」

呼應王文興文字裡音韻聲調和場景空間感的豐富表現，林靖傑也用上多樣的串場人物和配音，讓《尋找背海的人》成為一部劇情性十足的紀錄片。以桑德琳（《家變》法文版譯者）的法文旁白開啟序幕，刻意添上優雅摩登的浪漫情調，王文興本人抑揚頓挫的自白和朗誦則貫穿全片，傳神表現作品裡的聲音魔法。為了補足王文興深居簡出所造成的人物場景缺乏，林靖傑以二十一個從小說和生活裡抽出的線索為引子，透過青年作家伊格言對於王文興小說的摸索，和李歐梵、廖炳惠、葉維廉、張誦聖等學者的評論，編織出王文興在寫作生涯上的演進軌跡。

「《背海的人》從書寫形式到版面編排，包含了文字、聲音和畫面的多樣實驗。我不會說它是一部小說，而是一個透過文字為媒材的實驗藝術，太前衛了。」

王棋豐拍攝

「外界公認王文興的小說難以閱讀,相對於實驗性強的文字,影像會不會是比較容易理解的途徑?」透過素描筆觸的2D動畫,林靖傑向觀眾引介了〈草原底盛夏〉和《背海的人》兩部代表作品;至於最愛的《家變》,林靖傑大手筆以舞台劇形式呈現,「王文興曾說寫《家變》時,總是用舞台劇的角度思考小說裡的空間感,於是我藉此做了一個比類戲劇更好的處理。」從影片架構和拍攝手法觀察,我們也發現經過一年多的反覆探究,林靖傑對於王文興作品的理解早已具備十足功力。

紀錄片拍攝最困難之處在於和被拍攝者建立信任感,林靖傑說一年多來時常被王文興的粉絲提醒不能去他家、不能拍他上教會、不能拍攝寫作過程,「他的學生總說你別為難老師了,但紀錄片導演有不得不的苦衷,我只能殘忍地繼續折衝出拍攝的空間。」林靖傑說自己花費龐大心力,建立和王文興之間的信任感,「大抵因為我不是他的學生,膽子比較大,長期接觸後慢慢敢於提出一些拍攝要求。」

終於走進敲打的文字殿堂

拍著拍著快要收尾之際,林靖傑決定拋出最後一個震撼彈:拍攝王文興在書桌前的寫作實況。「我不敢太早提,免得接下來反而沒得拍。」王文興雖然能理解林靖傑的立場,卻多次強調自己無法在攝影機「監視」下寫作和閱讀。「我心裡知道不應該去侵犯他的寫作聖殿,但他的寫作狀態如此特殊,如果看到了,就能理解《家變》和《背海的人》為什麼會那麼前衛創新,為什麼寫作速度如此緩慢。拍到這個最終關鍵,整部片子才算圓滿。」即使有旁人不斷敲邊鼓助陣,林靖傑還是不斷碰壁,「有一回林秀玲(長期研究王文興的學者)笑著說,乾脆在王文興家裡裝針孔偷拍好了。」

抱著一定得拍到的決心,林靖傑持續發揮纏功,「王文興很有修養,我不斷提出要求,他卻從不生氣。」最後林靖傑搬出行為藝術的大旗,拿了台小攝影機說服王文興以自拍方式「參與影像藝術的創作」,「王文興終於答應我提出的要求,還拿筆記下我口述的操作過程,要我給他一、兩天時間自拍。」事後回想,林靖傑坦承當時的複雜心情,「為了專注寫作,王文興犧牲最愛的音樂和電影娛樂,而我卻為了不得不的拍片需求,干擾他的創作空間,有陣子因此處於矛盾的不忍心狀態。」

拿到攝影機的隔天,王文興通知林靖傑已拍了兩卷,晚上可以過去取回帶子,「我好興奮,心想終於大功告成,王文興也開心得如釋重負。」然而林靖傑現場驗看時卻只看到空白畫面,「王文興當時的表情萬念俱灰,我也只能殘忍地叮嚀他下次記得按紅色鍵。但當我要離開時,王文興忽然說:『導演既然你都來了,那就讓你拍吧!』」「我還是希望王文興能自拍,但也不忍心再用攝影機折磨他了。」林靖傑說經過這番折騰,王文興早已筋疲力盡地不在乎攝影機的存在,回到沒有干擾的真空寫作狀態。透過鏡頭,林靖傑終於親眼看見傳說中的敲擊寫作過程,「太震撼了,他不斷敲擊桌面,不斷撕毀紙張,只為了找到最完美的用字遣詞。那個純度太暴力,能量太驚人。」

很多人都說王文興是個不苟言笑的修道士,然而《尋找背海的人》卻也捕捉到這位作家風趣幽默的一面——他和「卡到音樂團」排練朗讀的搞笑場景;從冰箱裡拿起東西就吃,管他是熱的冷的;逛街時看到漂亮的珠寶、服裝櫥窗會流連忘返;看到喜歡的圖片會隨手剪下,像勞作般貼在自家廚房牆上;和外界唯一的聯繫管道竟然是一台傳真機。

用二十個月尋找《背海的人》,林靖傑辦到了,他讓我們見識王文興從不間斷的寫作熱情,對於文字精煉度的極度要求和信仰,也豁然理解《家變》和《背海的人》何以誕生。隨著王文興的寫作計畫依舊進行,還會有下一階段的紀錄片嗎?林靖傑說他得先找到下一個拍攝作家紀錄片的新手法,「但我想王文興不會想再拍一次了。對他而言,這一次就夠了。」

——轉載自《明報週刊》

朝向一首詩的
完成。

楊牧

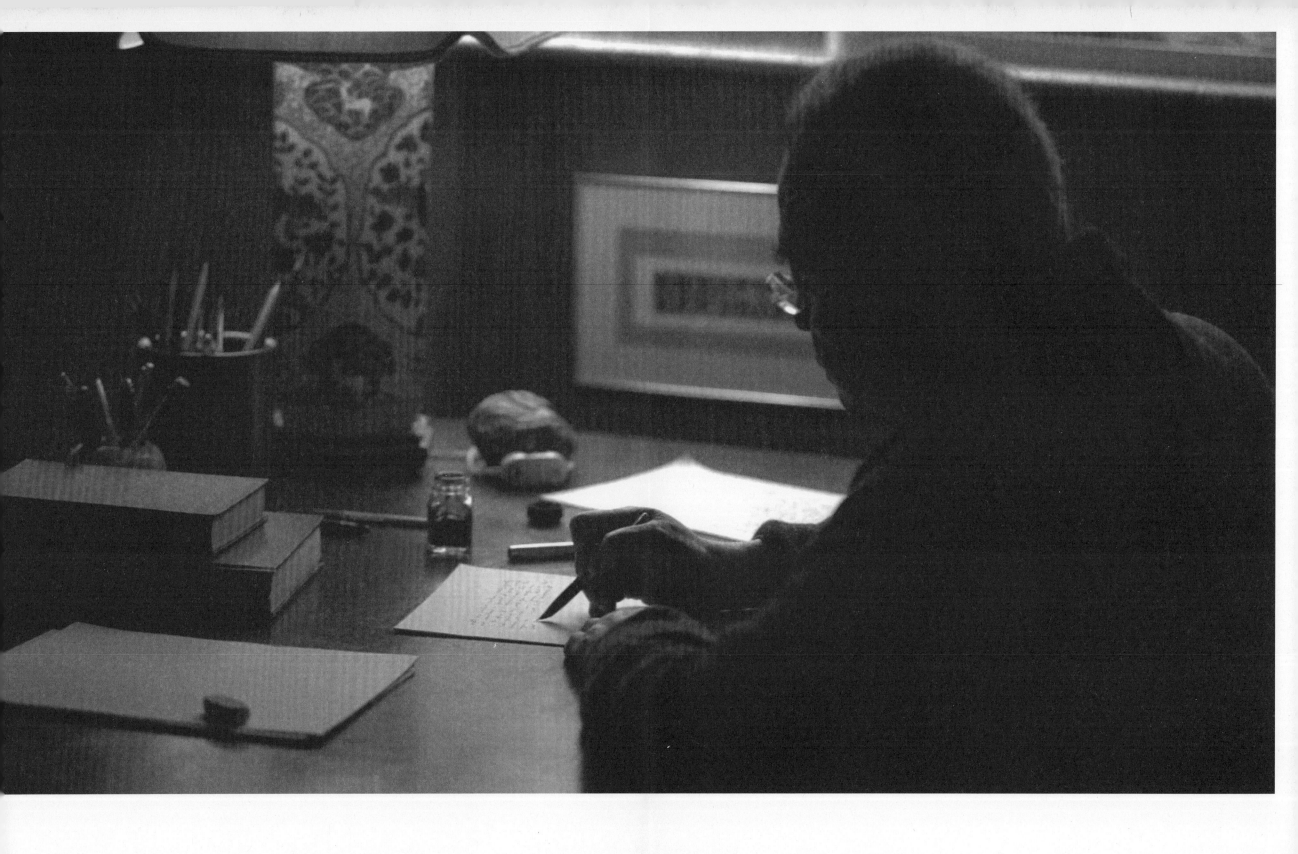

星是惟一的嚮導

在雨影地帶，在失去我的沿循的
剎那。星星是惟一的嚮導
你的沉思是海，你是長長的念
在夜，在晨，在山影自我几上倒退的
剎那。我們回憶，回憶被貶謫之前

選自〈星是惟一的嚮導〉，收錄於《楊牧詩集Ｉ：1956～1974》，洪範書店

故事

在持續轉涼的海面上
如白鳥飛越船行殘留的痕跡
深入季節微弱的氣息
假如潮水曾經
我以同樣的心

選自〈故事〉，收錄於《時光命題》，洪範書店

花蓮

那窗外的濤聲和我年紀
彷彿，出生在戰爭前夕
日本人統治臺灣的末期
他和我一樣屬龍，而且
我們性情相近，保守着
彼此一些無關緊要的秘密
子夜醒來，我聽他訴說

別後種種心事和遭遇
有些故事太虛幻瑣碎了
所以我沒有喚醒你
我讓你睡，安靜睡
睡。明天我會撿有趣
動人的那些告訴你

選自〈花蓮〉，收錄於《楊牧詩集II：1974～1985》，洪範書店

(1940—)

楊 牧

《 楊牧(1940-)，本名王靖獻，台灣花蓮縣人，加州柏克萊大學比較文學博士，
台灣著名詩人及散文作家。曾任華盛頓大學教授、國立東華大學人社院院
長及中央研究院中國文哲研究所所長。現任國立政治大學台灣文學研究所
講座教授、國立東華大學榮譽教授。2000年獲國家文藝獎。

中學時代起，使用「葉珊」為筆名，在當時重要的詩刊如《現代詩》、《藍星》、
《創世紀》等刊物發表作品，十八歲時，藍星詩社出版他的第一本詩集《水之
湄》。大學進入東海大學歷史系就讀，因興趣不合，轉入外文系，並大量閱讀

英國浪漫主義詩人的作品。1964年畢業後，前
往美國愛荷華大學就讀詩創作班，並獲得藝術
碩士學位。他的愛荷華前後期同學包括了日後
影響台灣文壇至深的重要作家們，如王文興、
白先勇、余光中、葉維廉等人。在愛荷華期間，
楊牧將他對浪漫詩人的專注轉到愛爾蘭詩人
葉慈身上，葉慈對神與人關係的探討、對浪漫
精神的提升，以及他的批判現實社會，都大大
地影響了楊牧之後文風的轉變。

於愛荷華獲得學位後，楊牧進入柏克萊大學比
較文學系就讀，獲博士學位。時值越戰戰事正
酣，而柏克萊大學又是60年代的反戰領導者，
抗議美國政府介入越戰。此時代背景使得楊牧
一方面感受到美國的文明氣度，也看見反戰卻
投入戰爭的矛盾。1972年，三十二歲之後，筆名
改為楊牧，寫作風格在原有的浪漫抒情之外，
多了冷靜與含蓄，並且開始關心現實問題，詩風漸趨雄健渾厚，由憂鬱沉靜
抒一己之懷，轉而介入及批判社會。楊牧也長於敘事詩寫作，文辭典雅，意
象紛奇，情韻濃醇，詩意雋永，散文亦為人稱頌。

楊牧的詩文創作除了充滿「美的溢出」與「古典的驚悸」之外，也開展出他對
鄉土的認同、對現實的關懷，詩文多變、深沉，摸索傳統與現代之平衡。作
家焦桐曾說：「楊牧是台灣最勇於試煉文字、語法，也最卓然有成的巨匠。」 》

(1979~)

溫知儀 導演

《 1979年生，政治大學廣播電視學系畢業。大學三年級進入金馬獎剪接師陳博文門下擔任剪接助理，學習紮實的剪接概念與文本結構。

2008年，以劇情片《娘惹滋味》獲新聞局電視金鐘獎八項入圍，並獲得最佳迷你劇集導演 最佳迷你劇集、最佳女主角三項大獎。2008年起受中國時報開卷週報之邀，連續3年執導《開卷十大好書BV》，拍攝林良、詹宏志、陳芳明、駱以軍、顧玉玲等十一位作家作品與身影，於網路及誠品各大書店播放。

2009年，她的第一支電影短片《片刻暖和》獲得金馬獎最佳創作短片，2010年陸續受邀荷蘭鹿特丹影展，美國舊金山影展競賽，俄羅斯海參崴國際影展競賽，並獲得亞太影展最佳短片，杜拜國際影展亞非短片評審團特別獎等殊榮。溫知儀的風格沉穩、內斂，富涵深度，以電影的影像語言為作家訪談
》 紀錄片開啟了新風格。目前為自由影像創作者。

230
231

《 學歷
政治大學廣播電視學系畢業

經歷

2008 《娘惹滋味》
金鐘獎迷你劇集最佳影片，最佳女主角，以及最佳導演等三項大獎

2009 《片刻暖和》
金馬獎最佳短片，亞太影展最佳短片，杜拜影展亞非短片評審團特
別獎

跟隨惟一的嚮導，惟一的星

溫知儀 ｜ 導演

西雅圖，楊牧老師的書房裡，在他拒絕念讀〈海岸七疊〉之後，整個拍攝團隊繼續抱持著微弱的希望，近乎死纏爛打地哄著，戰戰兢兢地等著老師開口，為我們朗誦〈帶你回花蓮〉。

楊牧老師曾說過，在〈帶你回花蓮〉裡頭他最得意的，不是充滿跌宕音韻的溫暖意象，而是最不像詩的那幾句，「一月平均氣溫攝氏十六度，七月平均二十八度，年雨量三千公厘，冬季吹東北風，夏季吹西南風。」我心裡想，老師呀老師，您就算只念這幾句，也總比讓我們的收音器材空著捕風好。

豈料依舊，楊牧老師翻了翻書頁，毫無興致地說：「現在看都太多情感了⋯⋯」原以為他將要全然推翻原先設計的腳本，沒想到他竟主動提議：「念〈春歌〉好了。」

> 「比宇宙還大的可能說不定
> 是我的一顆心吧，」我挑戰地
> 注視那紅胸主教的短喙，敦厚，木訥
> 他的羽毛因為南風長久的飛拂而刷亮
> 是這尷尬的季節裡
> 最可信賴的光明：「否則
> 你旅途中憑藉了甚麼嚮導？」

在中影的剪接平台上，這段平靜的念讀，搭配了楊牧老師踏行在華盛頓大學草地上的身影，成為這將近兩百一十個小時的影音資料裡，我最鍾愛的片段：「藍天上幻白的明月，等待萌芽的枯枝，如茵綠毯上枯萎的落英，機靈跑跳的松鼠，大自然隨四季更迭循環，詩人始終在他安靜的書房裡，持續地書寫。」一切更接近真理，一切更趨近詩人目前心中的寧靜。

「否則，你旅途中憑藉了甚麼嚮導？」這與鳥兒的對話，越看亦像是對我的發問。不同於事先推演安排織羅好的劇情片拍攝模式，紀錄片的拍攝原就該像捏黏土那般，跟隨著被攝者的狀態，有機地調整拍攝方法甚至方向。別緊張，我對自己說，不是說該完全放棄你的地圖，旅人，是你手中的地圖還不斷更動著，就放心跟著你的嚮導吧，本片的惟一中心，楊牧老師。

那些散落的吉光片羽

歷時一年多的拍攝，從台北到西雅圖，從東華大學到華盛頓大學，一步步跟隨楊牧老師的生命軌跡去拼圖。訪談近四十位受訪者，就像編劇曾淑美以一個銀河系的概念所創造出紀錄片的劇本，這些與楊牧老師有交集，抑或是受其影響的作家、學者、或友人，都像是繞著太陽運行的一顆顆行星。

我們按圖索驥地安排拍攝行程，紀錄每個受訪者傾吐的故事，礙於紀錄片的長度和調性，許多珍貴的段落必須大塊捨棄，在此分享幾個片段。

劉克襄的吐露

因為拍攝2009年開卷十大好書的Book Video以及楊牧紀錄片,在十二月裡,接連拍攝劉克襄兩次。不同前一次為自己書作代言的從容自在,這次接受楊牧紀錄片的訪問時,他顯得有點侷促不安。

劉克襄生動地回憶起,在台大文學院草地上,初見楊牧的往事,「回去後有種飛翔的興奮,我到處打電話跟別人說,楊牧送我一本書。反正那時候,情緒是很大的,我沒辦法形容。反正都混亂了,就不曉得做什麼都忘掉了,就永遠記得在草地上,夏宇把他帶來,然後他把散文集送給我。」

回答完事先擬好的提問,劉克襄突然嘆了一口氣,脫稿說出一件想必一直擱在他心上的往事。「《有人問我》這書我一直沒有勇氣去翻,原因是跟楊牧老師交往的過程中,我在對我的文學世界做反抗的時候,我有點不小心地用我的詩去傷害一個我尊敬的人,雖然他不以為意 ……」事隔超過十年,劉克襄遲來的吐露,依舊真誠地讓人感動。

不只是劉克襄、石計生,甚至「曾經確確實實對自己身為一個寫散文的人感到可恥」的陳芳明老師,都在當年時代變動中,認為該挺身行動,有所實質作為地參與社會,才是對的價值。「可是過了一陣子寫到一個階段性,我就覺得這樣對所有東西的質疑,我並不是都能那麼的理直氣壯,或者那麼認為自己是聖戰士一般的創作者,我開始困惑有些詩可以那麼義正嚴詞。」尖銳的批判質疑被收斂起,時間的流動帶給劉克襄另一個省思的角度。

如今,在不同時代的位置上回顧,再閱讀1984年的「有人問我公理和正義的問題」時,純粹的藝術性益加顯著,文學家顯然是站在較高的角度俯視這個世界,「詩人的介入」是透過詩作的力量彰顯出來,顯得耐久悠遠。我們的詩人持續以不曾讓人幻滅的姿勢,往前走著。

石計生的有感而發

1987年,石計生讀著《海岸七疊》讀到入迷,掉入魚池;1999年,要與心目中詩的心靈見面時,緊張到開車開過頭;1982年寫了〈布爾喬亞詩學論楊牧〉質疑詩人的行動力;沈潛後,2003年以〈印象空間的涉事—以班雅明方法論楊牧詩〉把年輕時候的失焦重新做一個調整。2009年石計生在寒風中受訪時,最終,有感而發地引用了班雅明的一句話:「認識一個人最好的方式,就是不抱希望地愛著他。」來形容他對詩人的態度。
「其實他不是沒有參加政治,他也會抱怨,他也罵很多人,他有屬於人的那一面,我越來越喜歡看到這一面,因為這一面表示這個人所展現的力量,不只是文字語言上的永恆性,這個人的人格缺點加起來才是真正的楊牧。」除此之外,當天石計生熱烈分享的諸多細節,與楊牧老師互動的故事,無法置放於紀錄本片之中的那些遺珠,完全可以感受到石計生打從心底,真切地敬愛這個嚮導。試問,一個人怎可以讓追隨者,如此越是靠近,越是真切地喜愛著?唯有真正的他,如此值得喜愛。是的,真正的楊牧值得。除了面貌繁複華美,力道超越時間的眾多詩作之外,真正的楊牧有其真誠不變之處,一如他的作品如此耐讀,而我們何其有幸靠近,去紀錄這個溫文的學者,敦厚的詩人。

謝旺霖的信仰

謝旺霖的書櫃上最好抽放的第三櫃, 擺放著一排洪範出版的著作, 全都是楊牧老師的書。「每當我疑惑, 遇到文學上的疑問或是人生思考的時候, 我都會想知道楊牧是怎麼想的。」拿起指引著他的經典, 謝旺霖說:「只有楊牧的書全有書套。」

在西藏旅行, 因為過重什麼書都撕了丟了, 只有《楊牧詩集Ⅱ》即使不小心弄溼, 還是要努力借到大漠裡難有的膠帶, 一條一條地貼好保護膜。楊牧的思想, 是他的嚮導, 是他的啟蒙, 是他停筆兩年後再回到文學創作的指引。

謝旺霖大四的時候, 與學長組了讀書會, 兩人對楊牧的〈論詩詩〉展開辯論, 熱烈討論了三小時之後, 異口同聲地說道, 我好像知道詩是什麼了。「我還記得兩個大男生在月台對看良久, 後來彼此看到眼神中閃爍著淚水……。那是我頭一次覺得詩可以那麼感動人, 而且同時感動了不同思維不同世界長大的人。那時候就覺得說如果有一天我要創作, 可以朝這樣的方向。」這就是楊牧詩的力量, 近乎一種信仰。不僅是寫作上的指引, 還有對於生命的態度與啟示。

近距離觀察楊牧老師, 尋常生活中, 他以最平常平淡的姿態生活著, 刻意避免高談闊論任何創作的理念。他只選擇在恰當的場合, 以適當的形式去言說, 維持著一如創作中美學的潔癖。去除多餘與雜蕪, 最精準的呈現都在詩行之中。或許我們不需多問, 一切都在詩中。詩人的嚮導也似乎在〈春歌〉鳥兒的回答中, 那大力量大象徵的最終憑藉。

「我憑藉愛, 」他說
忽然把這交談的層次提高
鼓動發光的翅膀, 跳到去秋種植的
並熬忍過嚴冬且未曾死去的叢菊當中
「憑藉著愛的力量, 一個普通的
觀念, 一種實踐。愛是我們的嚮導」
他站在綠葉和斑斑點苔的溪石中間
抽象, 遙遠, 如一滴淚
在迅速轉暖的空氣裡飽滿地顫動
「愛是心的神明……」何況
春天已經來到

楊牧夫人 夏盈盈

楊牧胞弟 楊維中

楊牧胞弟 楊維邦

洪範書店 葉步榮

教授 徐泓

學者 石計生

學者 沈均生、周康美夫婦

學者 Jane Brown

學者 曾珍珍

學者 陳芳明

作家 王文興

作家 楊照

作家 謝旺霖

作家 劉克襄

楊牧詩集日文翻譯 上田哲二

楊牧詩集英文翻譯 奚密

楊牧詩集德文翻譯
Susanne Hornfeck

楊牧詩集德文翻譯 汪珏

人 陳義芝

詩人 曾淑美

詩人 焦桐

詩人 楊小濱

詩人 楊澤

人 鴻鴻

詩人 羅智成

詩人 陳克華

詩人 向陽

舊書鋪子 張學仁

製片雅婷於美國錄海浪聲

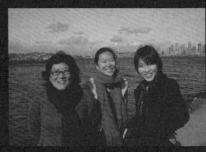

編劇曾淑美、導演溫知儀與製片許雅婷

楊牧與工作人員

盈盈師母與兒子常名

編劇：曾淑美

1962年生於台灣南投草屯，輔仁大學哲學系畢業。左手寫
詩,右手寫文案。資深創意人,現任北京麥肯廣告執行創意
總監。

2009年10月7日,在台北敦化南路某家
Starbucks,團隊正式對楊牧先生作第一次
拍攝提案,我present了一段前言：
楊牧先生的作品,是當代文壇的一大「勝
景」(spectaculaire)。

超過五十年的創作歷程,先生在詩、散
文、戲劇、評論、翻譯……各領域不斷開
拓新境界,成就斐然,作品累積之豐盛
與風格之美麗,不僅(和其他可敬可愛的
作者們)鑄造一代台灣文學盛世,更下啟
無數年輕世代的文學戀夢。

我們拍攝這部紀錄片,動機來自於對先
生作品的「熱愛」,以及對作家本人和當
代文壇和未來讀者的強烈「責任感」。

2011年4月,這部用鏡頭和談話,誘引且冒
犯楊牧先生無數次,令製作團隊狂喜且
崩潰無數次的影片,終於面世。

我個人經歷了往返於作者,作品,讀者,詮
釋者,作品再現……之間的極限冒險。
片後餘生的感想是：作品沒有騙我們,楊
牧真的是台灣而且是世界文學的一大勝
景啊。

剪接：陳曉東

1963年生,輔仁大學歷史系畢業。1990年至中央電影公司
製片廠工作迄今。電影〈九降風〉入圍金馬獎最佳剪接、
〈我倆沒有明天〉獲金鐘獎最佳剪接。

有別於男性思維,因為導演溫知儀是女
生,呈現出來的楊牧應該是這一系列最
溫暖的一部。不想 這也是我剪接最久的
一部。我們原先重點一直著墨在訪談的
內容上,後來才逐一編排楊牧老師生活
的細節。一直到半後有機會跟楊牧老師
話家常,我才確信：畫面真的呈現了楊牧
老師的溫柔敦厚。

音樂：蔡曜任

法國國立凡爾賽音樂院,音樂研究碩士,大提琴高級班評
審一致通過首獎。
電影【台北星期天】入圍第47屆金馬獎最佳原創歌曲。
2010年發行【陪月亮散步】三重奏演奏專輯。目前於多
方面電影、電視、動畫、唱片,從事配樂、音樂製作、編
曲、大提琴錄製及古典跨界演奏。

導演在運鏡創作上極為鮮明,
大膽的意象畫面安排,
成為學者形象的主角,
與其作品強烈對比下最好的詮釋。
音樂上以開放的態度,
擷取現代樂、古典樂、極簡主義等不同
形式,探索主角筆觸下的開創性、生命
體認,及對於美感的執著。

出品人	童子賢	
製片人	廖美立	
總監製	陳傳興	
監製	王耿瑜、楊順清	

導演	溫知儀
編劇	曾淑美
製片	許雅婷
後期製片	陳怡分
攝影	韓允中、馬華、張皓然、Dylan Doyle
HDV攝影	溫知儀
剪接	陳曉東
燈光	胡毓浩
錄音	許雅婷
美術	鄧茜云
服裝	董彥秀
製片助理	陳冠豪、林宗偉、鍾叔穎、顏士溓、黃尹姿、林佳萱
	姜以庭、李之心、楊淑閔
攝影助理	康盛理、王竹君
燈光助理	劉議友
剪接助理	江翊寧
字幕設計	陳怡分
對白剪輯/混音	蔡瀚陞
Foley音效製作	胡定一
Foley音效錄音	何湘鈴
數位調光	現代電影沖印股份有限公司
調光	馬華
調光師	楊呈清
調光助理	鍾昆廷、鄭兆珊
動畫原作	楊維中
動畫製作	吳文綺
動畫製作協力	張瓊梅
音樂	蔡曜任
英文翻譯顧問	奚密
英文字幕翻譯	師大翻譯研究所
日文翻譯協力	上田哲二、森田倫代
德文翻譯協力	汪珏

側拍紀錄導演/攝影	王耿瑜
側拍紀錄剪接	江寶德

文學顧問(依筆劃排序)

初安民、封德屏、陳芳明、葉步榮、楊照、楊澤

詩句朗讀(依演出序)

<仰望>	楊牧
<星是惟一的嚮導>	溫知儀
<十二星象練習曲>	喬玉龍
<有人問我公理和正義的問題>	陳克華、曾淑美
	鴻鴻、楊小濱
<妙玉坐禪>	蔣篤慧
<喇嘛轉世>	楊牧
<故事>	張珮藥
<孤獨>	王文興
<花蓮>	上田哲二
<學院之樹>	Susanne Hornfeck
<春歌>	楊牧

演出(依演出序)

<十二星象練習曲>	黃耀廷、陳曄螢
<妙玉坐禪>	黃筱婷
<花蓮>	
原住民婦女	楊春秀、謝美妹、李慧萍、陳耀竹、林伶貞
	陳語嫣、黃琳雅
兒時楊牧	黃楷華
小學生	朱勁原、鍾景翔、楊弘毅、張采琳、劉耘茵
	周芷彤、廖家忻、周恩建、周宇婕

受訪對象(依筆劃排序)

Jane Brown
Susanne Hornfeck
上田哲二
王文興
王常名
石計生
向陽
沈均生
汪珏
周康美
夏盈盈
奚密
徐泓
張學仁
陳克華
陳芳明
陳義芝
陳錦標
曾珍珍
曾淑美
焦桐
楊小濱
楊照
楊維中
楊維邦
楊澤
葉步榮
廖英智
劉克襄
謝旺霖
鴻鴻
羅智成
瘂弦

影音資料提供(依筆劃排序)

Defense Imagery Management Operations Center
Kent Photographs, University of Iowa Libraries, Iowa City, Iowa.
Paul Richards
Writing University, The University of Iowa
中央日報
文訊雜誌
向陽
行政院新聞局
邱上林
非馬
香港科技大學
夏祖麗
純文學雜誌
財團法人中央通訊社
財團法人國家文化藝術基金會
財團法人雲門舞集文教基金會
高雄市立圖書館
國立中央圖書館
國立東華大學
國家圖書館
創世紀詩社
楊維中
楊維邦
葉步榮
網赫資訊科技股份有限公司
聯合報

The Inspired Island

詩人的故事

陳玠安　文

這是一個詩人的故事。五十年了，故事還在繼續著。

穿著高中制服的我，抽著香菸，眺望著太平洋。我被故鄉的海擁抱著，推移著，而星辰閃爍，或者，是日出。島嶼東方的傳說與魅力，始終教人著迷。大霧瀰漫的海上氣候，遠方漁船的燈光，漲潮退潮，我深切體悟到歸屬。我讀了楊牧，在那樣的時刻。

許多事情已經太過抽象而虛無了。當我們試圖拼湊出一個純正真善美的美學圖像，關於詩，關於文字，關於藝術，發現了在某種堅持中，存在著驚人的能量——那堅持並非代表著拒絕改變，而是一種遠超越一瞬感動的自我認同。一次又一次的認同，自我搜索與探詢，寒暑五十餘，真正能夠身影堅挺，把守崗位的文學家;風範之所謂，格調之所謂，那是無限宏偉的胸襟與氣度，絕非才華或情懷能一言以蔽之。

從葉珊到楊牧，詩人標誌著一個世代的華文浪漫主義，那是延續著濟慈、華茲華斯、雪萊等人對於純美的無上崇敬，「美的事物是永恆的喜悅」(濟慈)，感動之情泊泊流洩於詩句之中，詩旨堅守文以載道之守則，對於音樂、色彩、意象之肯定。不僅如此，詩人兼顧中國古典文學脈絡，以及對其之深刻考究，甚至融入其作品中，大量比例的中西合璧，不僅教人景仰其學術背景之深刻廣闊，且在文學應用上也呈現了驚人的成就——不僅是美，嚴謹，還能動觸人心，展現楊牧式的抒情與典雅。這樣的作者，已經不能以淺薄的單一面向視之，而必須更大規模的去探討，去認識。

然而，研究楊牧作品之論文與文章已汗牛充棟，若能以一個點作為開始，不管是何時何種的作品，漸漸的去認識，進而理解其藝術世界之廣闊，其心靈界限之無垠，那麼如沐春風的感受，將如宗教般臨到讀者，因為美，因為詩人的堅持，因為絕非無病呻吟的浪漫與抒情，我們不再虛無，不再漂盪於百花齊放眾聲喧囂的文學批評與主義，我們深刻的，能夠去體驗，並塑造自我的美學觀感。

從「葉珊」時期開始，超齡少年的才氣與丰采，便以一種堅定而優雅的姿態昭示，像是古典雅士，對於美之事物的追尋自然而然，一心崇尚。「葉珊散文集」與早年的詩集作品，標誌了「葉珊」文學現象的興起，也喚起了許多人在對於浪漫主義詩文之優美的重視。許多人想念葉珊，但從《傳說》，詩人已經展現出楊牧的可能。一九七零年代初，告別葉珊，台灣文壇迎來了楊牧。

從葉珊到楊牧的轉變，有一絕對部分在於入世的程度，在散文集《年輪》中的＜柏克萊＞，已經透露了入世的態度，而後詩集《有人》一書尤其清晰，輯入了鉅作＜有人問我公理和正義的問題＞。楊牧固然關心社會人事，卻並非由血氣主導詩的方向，在抒情所能到達的堅固地方，意象所要傳達的可能，於經驗值裡不斷堆疊，進而成就一派大家之風貌，其為人所作之詩，方求詩旨能夠被人理解，進而與外在世界做連結。楊牧自放於山水之間，傾心於某個時代的英雄事蹟與浪漫丰華，談吐文筆舉重若輕，身影來去自如;而對詩藝，其堅持與孜孜不倦，不可避免是入世的。在那現實與奇想間，悠悠盪盪，抒情懷憂，在詩意中留下一些空白，留待或許是當下，又或許是古典之回聲來臨——同時，寓言與傳說交織著現下的極簡抒情，在詩的應許之地激盪著。此時，詩對於楊牧而言，已經不若早年那般「雲無心而出岫」，而有著更為嚴謹，更充滿反思空間的「歸來」;這樣的歸來，乃是真正出自於詩藝詩魂的再三粹煉反饋，以及入世的昇華。

「楊牧詩集Ⅲ」的階段，詩人遁入了另一個更為深邃的時空。在那樣的時空裡，唯有純然的真誠情緒，最最完整動人的時刻，才產生作品的能量。詩人透過了自我使命，透過相信文學，創造了一個世界，以某種美之抽象反射了世界的真，其心如止水，即便入世，依然不止對於寧靜片刻之追尋。楊牧的作品風格突破了事物的表面，對於那些浮光掠影已經不再稱奇感動，而在更深的地方思考。語言上留白的空間，已趨近乎孑然一身的清新寧靜。雖然對於浪漫抒情的掌握，從未減損，涉事的角度未減減，但作品裡的擲地有聲，已然成就在凝視的經緯上，不見其由於動見觀瞻，而失去穩健。而五十餘年來的寫作，就如同其所言，「安靜也是要追求的」，心靈已然隱士入定。那在浪漫的無限疆域中的自我追尋與信仰，是優雅的，是寂靜的。

從第一次讀楊牧，已經十年。當我翻閱著當年閱讀詩人的作品所作留的筆記，和他一樣望著同一片海洋成長，心裡除了崇仰，有更多的純然感動。一個人如何從年少決定以詩為職志，堅守抒情浪漫超過半世紀，而其間不止反覆推敲嘗試，只為以藝術呈現內心世界與外在的聯繫，身影佇立。收到甫出版的《楊牧詩集Ⅲ》那天，一口氣把它給讀了一遍，其中教我年少時念念不忘者，或則低聲吟誦，或則隨筆抄錄。在高中時期筆記本裡一角，十年前的另一個秋天哪，我曾坐在臨海不遠的地方，同樣這般抄寫著詩句。再拿起《楊牧詩集Ⅰ》，朗讀「說我流浪的往事，唉！」⋯⋯我看見了一個望海少年的身影與某成熟穩健之凝視交會，在誦聲裡，它們印記了我這十年後的另一個秋天。在故鄉，在他方。

已經五十餘年了，詩人的故事仍在繼續著。

陳玠安 _____
生／居花蓮，1984年生。基督徒。Arsenal F.C的球迷。著有《在，我的秘密之地》、《那男孩攔下飛機》、《6號出口電影／小說雙紀錄》。另譯有Nick Hornby《三十一首歌》。曾入選幼獅文藝youth show，零四年台灣年度詩選等，台積電首屆青年書評首獎。現為自由撰稿人，曾於表演藝術、野葡萄、自由副刊、台北之音等發表專欄。

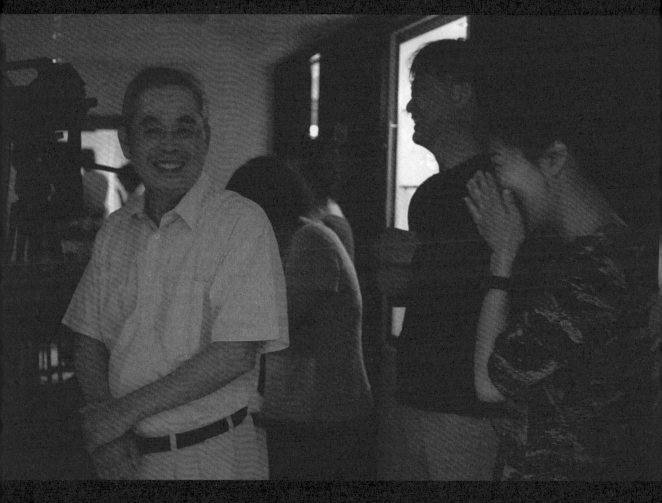

「紀錄片是場漫長的旅程，也是我充電的旅程。」

—— 訪溫知儀導演

涂盈如｜文

採訪的源起

以短片《片刻暖和》摘下2009年金馬獎最佳短片創作獎的溫知儀,在2008年開始為中國時報拍攝開卷年度十大好書的Book Video,最近受到行人文化的委託,參與了「他們在島嶼寫作——文學大師系列」的拍攝。這個系列由五位導演楊力州、陳傳興、陳懷恩、林靖傑與溫知儀分別執導,以影像詮釋六位文學大師:林海音、周夢蝶、余光中、鄭愁予、王文興與楊牧,五位導演透過鏡頭捕捉大師的風采、進入他們的生活、探詢創作的私密觀照,並且見證了台灣重要的島嶼文學史。

在這個系列當中,溫知儀負責拍攝的是詩人楊牧的紀錄片。談到接下這個案子的感覺,她說一開始,她感到有點恐慌,但也樂得開心,她直率地表示:「很久以前就聽過這個案子,但那時心想:『這麼好的事情怎麼可能輪到我?』」而一接下這個案子後,溫知儀這兩年便開始長途跋涉、馬不停蹄地與拍攝團隊一起記錄大師的生活,從楊牧的文壇好友、大學同學、家人乃至寵物,一路從台北、花蓮到西雅圖;從東華大學到華盛頓大學。

創作之路

在拍攝楊牧的紀錄片之前,溫知儀已是圈內小有名氣的導演,她的第一支電視劇情片《娘惹滋味》,於金鐘獎破紀錄獲得八項入圍,拿下迷你劇集最佳影片、最佳女主角,以及最佳導演三項大獎。年輕的她初試啼聲,作品在影視圈受到矚目,接著她又以執導的短片《片刻暖和》,奪得第46屆金馬獎最佳創作短片。對於這些顯赫的獎項,溫知儀謙虛地表示,她只是比別人幸運了點。

問起溫知儀從何時開始接觸影像創作,她說起她的求學歷程。大學在政大念中文系的她,先修了尉天驄老師的課,看了很多黑澤明的電影,被電影的力量撼動,感到透過影像似乎可以表達更多事情,於是便申請轉至廣電系,轉系成功後,她在廣電系繼續修了許多盧非易老師開的電影課,直到大三,因為有機會去陳博文老師的剪接室當兩年助理,在那邊便有機會與許多新銳導演,如吳米森、鴻鴻等人交流,這段歷程令她加快腳步學習,並且開啟了她創作的視野。

拍攝過程

溫知儀這次拍攝楊牧,本以楊牧的同名作品「一首詩的完成」為題,但在跟楊牧討論過後,楊牧認為他的創作還沒有「完成」,便建議把題目改為「朝向一首詩的完成」。溫知儀談起楊牧,總帶著崇敬的心情,並且,對於詩人執著看待創作的生命樣態,感到感動。

談到整個紀錄片的架構,溫知儀先是提到,很感謝公司給予極大的空間,以及本片編劇曾淑美及製片許雅婷的幫忙,加上楊牧夫人夏盈盈總是給她溫暖的打氣,讓拍攝過程得以順利進行。片中訪談了四十幾個人,架構大致從楊牧的周遭朋友、論及楊牧的文學成就,再回到他的家人與生活,並來回與作為他成長之地及書寫靈感來源的花蓮交錯呈現。

當然，紀錄一個偉大的詩人並不是件容易的工作，溫知儀除了閱讀完楊牧的作品之外，還和詩人曾淑美一起在政大上了楊牧老師一整個學期的課，她最喜歡楊牧自傳式的散文作品《山風海雨》。提到片中楊牧作品呈現的部分，溫知儀與編劇決定運用影像詩的創作方式，來演繹楊牧的詩，如〈妙玉坐禪〉、〈故事〉、〈花蓮〉、〈十二星象練習曲〉。

難能可貴的是，溫知儀還捕捉到許多作家、學者對楊牧的景仰與敬畏。片中找來多位中生代詩人，如曾淑美、陳克華、楊小濱、鴻鴻來誦讀楊牧的詩，也找來曾珍珍、楊澤、羅智成、陳義芝、陳黎、石計生、焦桐、劉克襄等人，訴說他們各自與大師的互動與淵源。溫知儀提到一個有趣的現象：「因為每個人都太喜歡楊牧老師了，使得他們被拍攝時都感到戰戰兢兢。」但也因此，透過溫知儀的鏡頭，我們有幸看到作家們對楊牧綿密的情感與澎湃的崇拜之情，竟是如此溫暖。

關於溫知儀自己與楊牧的互動則是，從原本仰望的揣想摸索，到實際參與的碰撞與嘗試，終於進入大師的日常生活。對她而言，這趟長達兩年的「長途旅程」，除了是紀錄楊牧的深度之旅，同時也是「向內的」探索與自尋。楊牧的好友作家奚密，在片中訪談時提到：「平常、平凡，甚至保守的生活對楊牧是很必要的，因為沒有平常生活的寧靜與平安無事，他就沒有辦法保護他的內心世界。因為他的內心世界太狂烈了，而他的家人與朋友，幫助他營造了這樣平靜的世界，這個平靜的世界足以支撐，且保護他的內心世界。」同樣身為創作者，溫知儀有機會近距離地感受到楊牧對創作的一心一意，且發現楊牧在平淡無奇的生活中，醞釀、沉潛著各種創作能量，令她感動驚訝。

採訪後記：導演的生命追尋

訪談最後，聊起溫知儀自身的創作。她說她其實一向是較喜歡拍劇情片的。因為對她而言，劇情片是「全然的創作，而且主控性強」，她笑著說。至於拍攝紀錄片對她而言，則是「充電」的過程，尤其看到楊牧老師是這麼執著於創作，以及他在生活中的沉潛，對她是很大的激勵。話說到此，溫知儀在訪談末開始帶著一點創作焦慮，不時地低下頭說：「哎，不能再逃避，是時候該開始寫本子了。」

追問起溫知儀的下一個計畫，她說她想要寫一個自己的本子，是關於人性黑暗面的故事。我愣了一下，接著回她：「可是楊牧的紀錄片這麼溫暖！」她彷彿想起了些甚麼，回到家裡我把溫知儀的片刻暖和看完，冷冽、靜定的風格與剛看完的大師紀錄片走了全然不同的路數。很難想像這也是溫知儀的作品，反差甚大，但這又使我對這位導演的下一部作品加倍期待！

──轉載自台北市電影委員會

我們這一群，有人越山而來，有人渡海而來，
褙包中共有的是一些亂離，傷亡，貧窮和無
奈；加上少年勃發的生機，欲望，以及對於夢
想的堅持——我們需要寫詩，也需要飲酒，更
需要戀愛。

林泠，〈藏經塔及塔外〉

《現代詩》復刊第20期，1993年7月，頁23

以記錄來詮釋一個時代

楊照 | 文

那是一個特殊的時代，因而產生了特殊的文學。或許應該說，那是一個特殊的時代，因緣際會文學在其中扮演了特殊的角色，以是創造了不同的、深刻的文學意義。

那是一個離亂的時代，離亂是那個時代最突出的性質。長達十幾年連續且愈來愈絕望的離亂經驗，鋪在那個時代的底層。先是中日戰爭，接著擴大為世界大戰，大戰結束立刻又引發內戰，內戰中，許多青年跟隨潰敗的國民政府，到了台灣。

到了一個陌生的海島上，遠離了家園，更遠離了原本的親族、地域社會紐帶。海島是離亂的終點，卻又不是。是終點，因為無處可以再退了，海島的背後，只有汪汪無垠的太平洋。不是終點，因為對岸的解放軍還是可能打過來，帶來不堪想像的變化。

離亂帶來雙重的心理壓力。離亂中的人最需要安慰，最需要有可以信任可以依靠的人在身邊；然而離亂卻同時將大家從可以信任可以依靠的人身邊拉走，更糟的，那樣的離亂情境使得任何人與人之間的緊密聯繫，都被投以懷疑、敵意的眼光。

風聲鶴唳下的國民黨，眼睛裡看出去，任何一個自主發展的組織，都像是共產黨的地下秘密單位；任何一點對於前途惶惑的表達，都一定

會打擊民心士氣。這樣叫那些孤零零又不知明天在哪裡的人要怎麼辦？

幸好，還有文藝這麼一條曲曲折折的小路。國民黨檢討大陸挫敗時，認定了共產黨的思想工作，尤其是運用文藝媒介影響青年這一塊，是個關鍵。延伸的推論當然是應該在「反共基地」加強文藝戰鬥，擴張的文藝政策，讓來到台灣的青年，有了一點喘息的空間。

他們可以藉由文藝，尤其是文學，來打造新的人際紐帶。文藝、文學是相對安全的結社理由，而且文藝、文學能夠在人與人之間產生特別緊密的連結。

那個時代產生的文學社團，很難用今天的概念來理解。五○年代的詩社，六○年代的文學雜誌，其內在同人同志精神，有著驚人的強度。那樣的文學同人，幾乎就是參與其間諸人的首要關係。他們沒有家庭、他們沒有親族、他們沒有從小一起長大的朋友。這些原生性更強、聯繫更緊密的關係，隨著戰爭離亂都斷掉了，而且無望恢復，於是衍生性的興趣團體，就變成了他們僅有的核心關係了。

今天我們的「同人」、同好團體，是眾多關係中的一環，和這些眾多關係並置並存，互相重疊也互相競爭。「同人」之外，我們有家庭、有親戚、有同學、有同事、有朋友，但對於許多五○年代開始寫詩的青年來說，除了軍中同袍，詩社的「同人」就是他們關係的一切。

他們在那裡找到依賴，在那裡彼此摸索表達情感的方式，在那裡互相扶持一起成長。底層最根本的，自然是一種相濡以沫的需求，不過文學給了這種需求特別有利的發抒，倒過來，這種需求也給了文學創作特別有利的刺激。

因為是文學，所以他們能夠摸索、嘗試打造出一種新的語言，專門因應他們現實存在狀態而來的語言。他們需要一種語言，一方面可以傳遞惶惶恐懼、混亂不安、前途茫茫感受，另一方面卻又不會被扣上「打擊民心士氣」、「傳播失敗主義思想」帽子。這種潛意識的需要，配合互相的影響，他們開始向詩的語言，相對模糊凝重的語言偏斜，而且很快又在所有的詩的流派中，找到了「超現實主義」為其認同對象，不是偶然。

他們進一步相濡以沫的互動中，開創自己的感情結構。儘管用的是白話中文，又積極吸收模仿西洋的語法，然而現成的中文或外語中，都沒有可以確切對應到他們特殊情緒表達需求的成分，他們靠著討論文學，靠著徹夜聊天，靠著密集書信往返，更靠著不斷書寫及反覆交換作品，讓一顆被時代折磨得空洞枯萎的心靈，慢慢飽實，成就自我。

這些飽實的心靈，寫出了飽實的文學作品。貧乏壓抑的環境下，台灣五○、六○年代的文學，卻意外地傑出，經歷幾十年光陰移異，依然閃耀著動人的光彩。

這樣一代文學作者，這樣一種特殊的時代背景，值得記錄，需要記錄。

二、

林海音、周夢蝶、余光中、鄭愁予、王文興、楊
牧，六位作家基本上都屬於這個時代，或者該
說，他們都是在那個時代氣氛包圍下，完成了
自我文學理念的尋找，並且打造了文學與生命
的密實關係。

他們的作品，繼續流傳，從來沒有真正消失過。
現在的讀者不需花費太多的力氣，都可以找得
到他們的作品，甚至不需經過刻意的安排探
詢，也可能在各種情況下遭遇他們的作品。

那，為什麼要替他們拍紀錄片？紀錄片所要記
錄的究竟是什麼？擴大一點問：紀錄片所要成
就的究竟是什麼？

首先，要記錄塑造他們文學根源的那個時代。
讓讀者感受到：我們讀到的一首詩、一段札記、
一篇小說，其實不過是他們生命關懷映照下的
產物，作品底下有人，人的底下，有其他的人，
有許多同輩生命交錯組構成的豐厚襯墊。

讀那一代作家作品，這種襯墊的還原呈現，格
外要緊。讀今天青壯代作者，他們生存的條件
與境遇，和我們基本相同，我們很可以單純運
用自然的同理心去接近他們所要表達的文學意
念。但若是以這種態度，不經提醒不經準備地
去讀五○、六○年代成形的作家，我們必定會
錯失他們作品中內在最重要的訊息，將我們想
當然耳的以為，當成是他們作品的意義。我們

將讀不到讓他們痛、讓他們悲、讓他們喜、讓他們
迷的真正人間情感。我們讀了，卻沒有讀到。

還有，今天青壯代作者，文學是他們諸多日常活
動中的一部分，一小部分。不在意不理解他們是
什麼樣的人，過什麼樣的日子，對進入他們的作
品，不會是那麼龐大的阻礙。那一代的作家，文
學是他們安身立命的根本，文學是他們探索乃至
於證成自己是個什麼人的根據，不知道他們是什
麼樣的人，也就無從掌握他們作品了。

紀錄片要做、可以做的，是透過人來鋪織時代，
又回過頭來用時代剪出清楚的人影輪廓。人與時
代辨證互相詮釋，彼此燭照，給作品一個可以安
放的意義位置。

三、

六個作者，對文學同等專注癡迷，卻發展了和文
學完全不同的生命關係。

我們必須知道王文興創作之「慢」，才能了解為什
麼唯有「慢」是閱讀王文興作品的基本方法。「慢」
意味著不只是速度，更是專注的條件，「慢」讓我
們靜下來追究，文字為什麼如此組構；「慢」讓我
們幽微思索，文字轉達的情感的來龍去脈。客觀的
文字擺在那裡，卻會因為主觀的閱讀速度，而顯
現不同厚度的生命經驗。

「慢」也不是一個抽象的速度概念，可以在影像紀
錄中具體化。知道王文興一個小時寫二十個字是

一回事，從記錄畫面中看到他反覆近乎暴力地和
形成小說作品的每一個字掙扎，是另一回事。王
文興不只是一個和你我不一樣的怪人，他是一個
怪得有其充分道理的人。他的道理，逼我們反省
自己視之為正常的「快」。

楊牧用半世紀持續不斷寫出的詩，建構了一個與
現實生活平行存在的浪漫宇宙。在那個宇宙中，
存在著各種角色各種聲音，而每一個角色都比一
般現實的人有著敏銳十倍百倍的感官，察覺最細
微的光影挪移，登載最飄渺的心緒跳躍；每一個
聲音都構成一種獨特的節奏，音樂之前的音樂，
幾乎沒有一個雜音，沒有一個草率失誤的雜音。

和他建構起的浪漫宇宙相比，現實如此不純粹，
充滿了粗疏大意。要能夠讓楊牧的作品把我們帶
入那更純粹，表面平和卻又含藏內在驚悸力量的
世界裡，我們可以先看到楊牧如何沉靜地、安穩
地排除現實的干擾，所有的戲劇、一切的爆裂轉
折都從生活中消退了，只存在於他所閱讀及所創
造的文學裡。我們驀地明白了：現實的平板與詩
的浪濤洶湧，非但不矛盾，而且還是最理所當然
的一體兩面。

四、

鄭愁予是「抒情浪子」的原型。在他早期代表詩作
中，近乎神奇地將歷史悲劇的離散與無家可歸，
改寫成一種生命自我選擇的喜劇。無法停留在一
個定點、一個關係、甚至一個記憶上的人，他浪
遊來去，那無著的生活方式，正是抒情歌唱的前

提。或者說，他沒有其他可以依恃，只剩下抒情的歌唱，因而使得他的歌唱分外動人。

追溯鄭愁予的經驗過程，看到他曾經看到的海港，異國的街道，我們逐漸接近了那浪子原形的來由。在鏡頭上，他自在地進入各種不同環境中，更重要的，自在地進入不同人的生活中，又自在地抽離，他和環境之間，他和別人的生活之間，似乎並不存在絕對的界線，他總是在又不在。我們親眼目睹他這樣獨特的存在形式，飄忽卻溫柔，溫暖卻疏離，於是我們進一步體會了，那些浪子的歌唱，不是語言遊戲，而是鄭愁予提供給一個離散時代的難得藥方，只有具備他那樣存在情調的人，才有辦法提供的藥方。像是余光中的詩中寫過的句子：「我是一個民歌手／我的歌是一帖涼涼的藥／敷在多少傷口上」（〈民歌手〉）。

余光中在紀錄片中的主要形象，不是民歌手，而是「壯遊者」，從西方浪漫主義汲取養分，從另外一個方向，轉化了歷史悲劇帶來的命運。「壯遊」的背後，是從宗教背景中昇起的「朝聖」（Pilgrimage）概念。求取救贖，就應該選擇一個遠方的聖地，下定決心，忍受折磨，堅決勇敢地朝聖地前去。聖地目標固然重要，路途中所經歷的考驗，最痛苦最恐怖的考驗，同等重要、甚至更加重要。經過了「朝聖」考驗，人於是蛻變程中忠誠合格的基督信徒。

這樣一個概念，到了浪漫主義時代，化而為拜倫筆下哈洛德的經歷。他的「朝聖」乃是對於各種歷史與自然奇觀的巡禮，去到非常的地方嘗

試非常的感官刺激，於是一個平庸的青年，成長化身而為生命豐沛滿溢的詩人。是之為「壯遊」迷人的浪漫價值。

余光中用詩把離散「壯遊化」了。面對不得已的家國傷痛，他既不逃避也不無奈哀嘆，而是予以個人私我化，成為自己的考驗。必得走過這些考驗，人才成長為詩人，用詩將這些經驗固定凝結下來，予其普遍與永恆的意義。

五、

周夢蝶曾經是台北最美麗的街景，武昌街上一方小小的書攤，攤上擺了各種詩刊詩集。詩人坐在攤前，以其生命姿態和那些書相呼應，卻又和賣書的生意保持若即若離，在亦不在的關係。熙來攘往的人群當然還是多的是為名而來、為利而往的，但在那一條街上，可以確定總還有些人不為名也不為利，為了詩與文學來來往往。

我們看到，並且因而相信了，一種詩人生命的可能性。他們活在俗世間，但俗世真正的意義卻在於鍛鍊各種透視拒絕的方法。詩人建構起自己的「孤獨國」來，然而弔詭地，「孤獨國」真的不是為了隔絕獨居而打造的，「孤獨國」是為了引領所有夜中不能寐的寂寞靈魂而寫的，讓他們得以從忍受寂寞襲擊到享受孤獨的洞見。

周夢蝶以詩為那個時代龐大的寂寞思考，將感官的痛苦轉化為透亮的說理，那輛光刺著眼睛，使人不得不在亮光前遮起眼來，於是在遮眼的瞬間，看見了自己內在某種原本不以為我們可以看得見的風景。

林海音則曾經是台北最溫暖的陽光中心。坐鎮在「聯合報副刊」，「純文學」雜誌與出版的背後，不斷地送出關懷鼓勵，讓原本不知道自己是作者的人，知道了原來自己是個作者；讓原本不確定文學和自己有多緊密關係的人，領悟了文學竟是自己活下去最大的動力。

編輯是文學的拓荒者，又是文學的守護者，守護著所開發出來的，又不斷越過已經耕耘的田地邊界，探入更廣大的荒野。編輯每天打開信件，閱讀一篇篇既到手上的作品，放下作品，拿出信紙，開始寫一封封的信，聯繫作者，將所有作者擁入一張大網中，大家彼此連結，結成了文學的社群。

林海音代替了許多青年永遠見不到了的母親。給他們一個以文字文學包圍環抱的家庭，給他們許多心靈的兄弟姐妹，對抗那個離散時代尖刻的寒冷。

六、

紀錄本身就是一種詮釋。尤其是面對一個已經逝去的時代，面對眾多即將消失的記憶。選擇記錄在那樣的時代中浮現的作家與作品，是一個清楚的立場。那個不一樣的時代，從不同生命體驗中產生的文學，不應該用今天現實想當然耳的方式，草率地閱讀。那樣文學被擺放回其創作者的具體人生觀照中，我們領會其珍奇影響，看到了那些我們自己永遠寫不出來，卻可以和他們同悲同喜的獨特內容。

目宿
Fisfisa Media

（《明周時尚》提供）

出品：**目宿媒體股份有限公司**

出品人：**童子賢**

2009年由和碩聯合科技董事長童子賢先生與行人文化實驗室合作成立的目宿媒體，著力於「影像、劇本、資料庫」三大領域的經營。

以「劇本平台／資料庫」為核心，成為群聚影視創意人才的場域，生產／改編／經紀／劇本、紀錄片等相關影視作品，為專業、國際化的影視內容生產（企劃、劇本、製作）與發行（行銷、代理）公司，也是影視、動漫等多媒體產業之重要合作夥伴。

「他們在島嶼寫作：文學大師系列電影」為目宿的創業之作，未來將持續聚焦於社會、文化等多面向議題，陸續發掘紀錄題材，以好的故事與影像，紀錄並推廣值得被傳唱的人、事、物，並透過紀錄影片，深入探討每一個題材的文化深層意義。

和碩聯合科技董事長。1990年創辦華碩電腦，並擔任首任總經理。2000年接任華碩電腦研發中心的總負責人，創建華碩工業設計中心和模具開發團隊，所領導設計開發的華碩產品歷年來屢獲全球權威工業設計大獎，更成功打開華碩自有品牌筆記型電腦的新局，成為世界前十大電腦品牌。

企業經營之外，持續不斷地關注文化領域，特別重視現代科技與傳統文化、人文藝術的結合，被譽為科技藝術家。2007年擔任和碩聯合董事長至今。

童先生為台灣最具開創性思維的企業家之一，具有關懷整體社會人文素養的胸襟與視野，多年來熱心贊助藝文團體與文化活動，如：侯孝賢的光點戲院、郭岱君的兩蔣日記研究、以及陳美娥的漢唐樂府……等，對於推動台灣的文化發展與傳承不遺餘力。

（《明周時尚》提供）

（劉立宏／攝）

製片人：廖美立

總監製：陳傳興

1977年進入雄獅美術。當時雄獅美術為文化、藝術界精英匯聚之地，更是主導台灣精緻文化發展的重要推手，雄獅美術十一年工作經歷，奠定了未來朝向文化藝術領域發展深耕的職志。

1988～2007年，參與創辦誠品書店，為誠品書店創辦人之一，主掌誠品書店發展與經營管理事務長達十九年。任誠品書店執行副總經理，帶領誠品書店由一家專業小眾書店，到全台近五十家連鎖規模、並成功發展出書店與文化商場、藝文展演、出版的文化產業複合經營模式，打造誠品書店成為台灣傲人的文化地標、華人世界最重要的文化品牌。2004～2005年，主導規劃「台北圓山BOT案」與「台北松山菸廠BOT案」皆獲得最優先議約權。2005年規劃執行誠品信義店，規劃2500坪、全亞洲最大的書店及5000坪商場，為華人地區的書店、文化商場開創出新視界。

2009年起任行人文化實驗室執行長、目宿媒體股份有限公司執行長。

法國高等社會科學院語言學博士（1981～1986），擅長藝術史、電影理論、符號學與精神分析理論，對於視覺／影像分析尤有關注與專精。師承將符號學理論用於電影理論的大師Christian Metz，博士論文為〈電影「場景」考古學〉。曾發表〈見證與檔案：試論美麗島事件之影像記錄〉、討論葉石濤的〈種族論述與階級書寫〉、討論張愛玲的〈子夜私語〉以及討論王文興的〈桌燈罩裡的睡褲與拖鞋〉等論文。

1986年自法返國，曾任教國立藝術學院美術系，現為國立清華大學副教授，開設「電影」與「精神分析」相關課程。1998年創辦的行人出版社，以歐陸思想及前衛書寫為軸線，出版重要著作的翻譯作品，類型包含法國精神分析、歐陸哲學思想、科學歷史、作家傳記、社會科學，以及文學小說。行人出版社引進數本極為重要的法文著作，如《精神分析辭彙》、安德列‧布賀東的《娜嘉》、莫理斯‧布朗修的《黑暗托馬》等。

主持翻譯《精神分析辭彙》。著有《憂鬱文件》、《道德不能罷免》、《銀鹽熱》、《木與夜孰長》。拍攝紀錄片包括有《移民》（Beta／45分鐘，1979）、《阿坤》（16mm／45分鐘，台語，1980）、《鄭在東》（SuperVHS／60分鐘，1992-93）、《姚一葦口述史》（60分鐘，1992-97）等。

（王曙芳／攝）

（林盟山／攝）

監製：王耿瑜

監製：楊順清

1962年出生於台灣嘉義的江蘇人。

20歲進入劇場，參與蘭陵、筆記和隨意工作組的幕前幕後工作，是人生第一個轉捩點；機緣巧合跟隨黃春明、侯孝賢、楊德昌、張艾嘉、王小棣、陳懷恩導演拍攝電影，是飽滿的學習階段；陰錯陽差地企劃過一些林強、伍佰、張震嶽、朱頭皮早期的音樂影像製作，開啟另類思維的想像；其間做過一陣廣告、當過一下記者、寫過一些文章，感謝一路上，有這些精彩的朋友相伴。

40歲以後，主要工作是策展和監製、以及兒童、青少年的影像教育，長期拍攝家人朋友，持續推動「影像家譜」計畫，每日種花、甩手、誦經，感謝天地萬物。

策展：

台灣國際紀錄片雙年展 策展人（2010年）

台北金馬影展 策展人（1991、2000、2001年）

台灣國際兒童電視影展 策展人（2004、2006、2008年）

紫絲帶電影節 策展人（2005~2010年）

故宮《時代的容顏》策展人（2002年）

《靜默之聲film×music》策展人（2005年）

和FREE OUTDOOR PARTY統籌（2003、2004年）

監製：

紀錄片《他們在島嶼寫作》監製（2010年）

短片《MY 24 HOURS》富邦青少年拍片計畫 監製（2007年）

短片《小導演大夢想》公視 監製（2004、2006、2008年）

電影《練習曲》監製（2006年）

國立藝術學院戲劇系畢業，曾編導台灣第一齣由智障人士演出的舞台劇「糖的天空」，並曾擔任多部電影的副導演。1991年在楊德昌執導的《牯嶺街少年殺人事件》中，身兼編劇、副導、表演指導、演員多職，並與楊德昌、鴻鴻、賴銘堂共同以《牯》片獲得第二十八屆金馬獎最佳原作劇本獎。

2002年完成個人第一部電影導演作品《扣扳機》，2003年執導《台北二一》，獲得第四十九屆亞太影展最佳影片、台北金馬國際影展亞洲視窗觀摩單元等佳評，2004年執導舞台劇《大宅，門都沒有》，2005年執導電影《我的逍遙學伴》。曾於國立藝術大學開設劇本創作課程。投身台灣電影工作超過二十年，在電影、表演、劇本等領域經驗豐富、人脈深廣。

現在仍持續電影與舞台劇的創作，並投入表演與劇本的教學與推廣工作。

平面設計統籌：黃寶琴

早年曾在中國時報文化中心從事報紙版面設計，負責旅遊開卷等文化版面設計長達約十三年。並曾擔任報社攝影記者，更迷戀待在18°c的暗房中，洗黑白照片，在那個盛行紀錄報導的年代……

2005年成立優秀視覺設計，設計強調從簡單的概念之中發掘不簡單的設計思維，攝影及圖像強調融入企業深層文化意識主軸的圖像編輯。透過設計，視覺藝術不只是視覺符號的載體，也是一種人與人之間的溝通方式，透過圖像、文字、版型、材質等等美學語言，提供途徑讓觀者認識隱藏其後的藝術情感、思想與意義……作品橫跨文化單位書籍設計、雜誌、工藝時尚、美術館展場設計等領域。

曾獲頒：2011德國IF視覺傳達設計獎，2010德國紅點設計獎—書籍設計，2010大陸金翅出版獎—金獎，2006國際書展《整體美術與裝禎類》設計金獎以及其他類別的多個獎項。

現任優秀視覺設計公司負責人、TVBS雜誌美術顧問。